U0003423

# 張繼高

## 〔無心插柳柳成蔭〕

# contents 目錄

## 生命的樂章 萬山不許一溪奔

# 台灣音樂「師」想起

　　文建會文化資產年的眾多工作項目裡，對於為台灣資深音樂工作者寫傳的系列保存計畫，是我常年以來銘記在心，時時引以為念的。在美術方面，我們已推出「家庭美術館—前輩美術家叢書」，以圖文並茂、生動活潑的方式呈現；我想，也該有套輕鬆、自然的台灣音樂史書，能帶領青年朋友及一般愛樂者，認識我們自己的音樂家，進而認識台灣近代音樂的發展，這就是這套叢書出版的緣起。

　　我希望它不同於一般學術性的傳記書，而是以生動、親切的筆調，講述前輩音樂家的人生故事；珍貴的老照片，正是最真實的反映不同時代的人文情境。因此，這套「台灣音樂館—資深音樂家叢書」的出版意義，正是經由輕鬆自在的閱讀，使讀者沐浴於前人累積智慧中；藉著所呈現出他們在音樂上可敬表現，既可彰顯前輩們奮鬥的史實，亦可為台灣音樂文化的傳承工作，留下可資參考的史料。

　　而傳記中的主角，正以親切的言談，傳遞其生命中的寶貴經驗，給予青年學子般切叮嚀與鼓勵。回顧台灣資深音樂工作者的生命歷程，讀者們可重回二十世紀台灣歷史的滄桑中，無論是辛酸、坎坷，或是歡樂、希望，耳畔的音樂中所散放的，是從鄉土中孕育的傳統與創新，那也是我們寄望青年朋友們，來年可接下

傳承的棒子，繼續連綿不絕的推動美麗的台灣樂章。

　　這是「台灣資深音樂工作者系列保存計畫」跨出的第一步，逐步遴選值得推薦的音樂家暨資深音樂工作者，將其故事結集出版，往後還會持續推展。在此我要深謝各位資深音樂家或其家人接受訪問，提供珍貴資料；執筆的音樂作家們，辛勤的奔波、採集資料、密集訪談，努力筆耕；主編趙琴博士，以她長期投身台灣樂壇的音樂傳播工作經驗，在與台灣音樂家們的長期接觸後，以敏銳的音樂視野，負責認真的引領著本套專輯的成書完稿；而時報出版公司，正也是一個經驗豐富、品質精良的文化工作團隊，在大家同心協力下，共同致力於台灣音樂資產的維護與保存。「傳古意，創新藝」須有豐富紮實的歷史文化做根基，文建會一系列的出版，正是實踐「文化紮根」的艱鉅工程。尚祈讀者諸君賜正。

行政院文化建設委員會主任委員　陳郁秀

# 認識台灣音樂家

　　「民族音樂研究所」是行政院文化建設委員會「國立傳統藝術中心」的派出單位，肩負著各項民族音樂的調查、蒐集、研究、保存及展示、推廣等重責；並籌劃設置國內唯一的「民族音樂資料館」，建構具台灣特色之民族音樂資料庫，以成為台灣民族音樂專業保存及國際文化交流的重鎮。

　　為重視民族音樂文化資產之保存與推廣，特規劃辦理「台灣資深音樂工作者系列保存計畫」，以彰顯台灣音樂文化特色。在執行方式上，特邀聘學者專家共同研擬、訂定本計畫之主題與保存對象；更秉持著審慎嚴謹的態度，用感性、活潑、淺近流暢的文字風格來介紹每位資深音樂工作者的生命史、音樂經歷與成就貢獻等，試圖以凸顯其獨到的音樂特色，不僅能讓年輕的讀者認識台灣音樂史上之瑰寶，同時亦能達到紀實保存珍貴民族音樂資產之使命。本叢書雖定名「資深音樂家叢書」，但為避免有遺珠之憾，以完整地見證台灣民族音樂一路走來的點點滴滴，故本計畫所記載保存的目標，不以狹隘的「音樂家」為限，而涵蓋深具貢獻的台灣音樂工作者，如：本輯所撰的「張繼高先生」（筆名吳心柳）雖置身於新聞界，但卻能充分利用媒體及各項資源，為台灣的音樂文化播種、灌溉，可說是在台灣音樂史上不可漏載的重要人物。

　　對於撰寫本「台灣音樂館—資深音樂家叢書」的每位作者，均考慮其對被保存者生平事跡熟悉的親近度，或合宜者為優先，今邀得海內外一時之選的音樂家及相關學者分別為各資深音樂工作者執筆，易言之，本叢書之題材不僅是台灣音樂史之上選，同時各執筆者更是台灣音樂界之精英。希望藉由每一冊的呈現，能見證台灣民族音樂一路走來之點點滴滴，並為台灣音樂史上的這群貢獻者歌頌，將其辛苦所共同譜出的音符流傳予下一代，甚至散佈到國際間，以證實台灣民族音樂之美。

　　承蒙文建會陳主任委員郁秀以其專業的觀點與涵養，提供許多寶貴的意見，使得本計畫能更紮實。在此亦要特別感謝資深音樂傳播及民族音樂學者趙琴博士擔任本系列叢書的主編，及各音樂家們的鼎力協助。更感謝時報出版公司所有參與工作者的熱心配合，使本叢書能以精緻面貌呈現在讀者諸君面前。

<div align="right">國立傳統藝術中心主任　柯基良</div>

# 聆聽台灣的天籟

音樂，是人類表達情感的媒介，也是珍貴的藝術結晶。台灣音樂因歷史、政治、文化的變遷與融合，於不同階段展現了獨特的時代風格，人們藉著民俗音樂、創作歌謠等各種形式傳達生活的感觸與情思，使台灣音樂成為反映當時人心民情與社會潮流的重要指標。許多音樂家的事蹟與作品，也在這樣的發展背景下，更蘊含著藉音樂詮釋時代的深刻意義與民族特色，成為歷史的見證與縮影。

在資深音樂家逐漸凋零之際，時報出版公司很榮幸能夠參與文建會「國立傳統藝術中心」民族音樂研究所策劃的「台灣音樂館—資深音樂家叢書」編製及出版工作。這兩年來，在陳郁秀主委、柯基良主任的督導下，我們和趙琴主編及三十位學有專精的作者密切合作，不斷交換意見，以專訪音樂家本人為優先考量，若所欲保存的音樂家已過世，也一定要採訪到其遺孀、子女、朋友及學生，來補充資料的不足。我們發揮史學家傅斯年所謂「上窮碧落下黃泉，動手動腳找資料」的精神，盡可能蒐集珍貴的影像與文獻史料，在撰文上力求簡潔明暢，編排上講究美觀大方，希望以圖文並茂、可讀性高的精彩內容呈現給讀者。

「台灣音樂館—資深音樂家叢書」現階段一共整理了蕭滋等三十位音樂家的故事，這些音樂家有一半皆已作古，有不少人旅居國外，也有的人年事已高，使得保存工作更為困難，即使如此，現在動手做也比往後再做更容易。像張昊老師就是在參加了我們第一階段的新書發表會後，與世長辭，這使我們覺得責任更為重大。我們很慶幸能夠及時參與這個計畫，重新整理前輩音樂家的資料，讓人深深覺得這是全民共有的文化記憶，不容抹滅；而除了記錄編纂成書，更重要的是發行推廣，才能夠使這些資深音樂工作者的美妙天籟深入民間，成為所有台灣人民的永恆珍藏。

時報出版公司總編輯
「台灣音樂館—資深音樂家叢書」計畫主持人 林馨琴

# 台灣音樂見證史

今天的台灣，走過近百年來中國最富足的時期，但是我們可曾記錄下音樂發展上的史實？本套叢書即是從人的角度出發，寫「人」也寫「史」，勾劃出二十世紀台灣的音樂發展。這些重要音樂工作者的生命史中，同時也記錄、保存了台灣音樂走過的篳路藍縷來時路，出版「人」的傳記，亦可使「史」不致淪喪。

這套記錄台灣音樂家生命史的叢書，雖是依據史學宗旨下筆，亦即它的形式與素材，是依據那確定了的音樂家生命樂章——他的成長與趨向的種種歷史過程——而寫，卻不是一本因因相襲的史書，因爲閱讀的對象設定在包括青少年在內的一般普羅大眾。這一代的年輕人，雖然在富裕中長大，卻也在亂象中生活，環境使他們少有接觸藝術，多數不曾擁有過一份「精緻」。本叢書以編年史的順序，首先選介資深者，從台灣本土音樂與文史發展的觀點切入，以感性親切的文筆，寫主人翁的生命史、專業成就與音樂觀、性格特質；並加入延伸資料與閱讀情趣的小專欄、豐富生動的圖片、活潑敘事的圖說，透過圖文並茂的版式呈現，同時整理各種音樂紀實資料，希望能吸引住讀者的目光，來取代久被西方佔領的同胞們的心靈空間。

生於西班牙的美國詩人及哲學家桑他亞那（George Santayana）曾經這樣寫過：「凡是歷史，不可能沒主見，因爲主見斷定了歷史。」這套叢書的音樂家兼作者們，都在音樂領域中擁有各自的一片天，現將叢書主人翁的傳記舊史，根據作者的個人觀點加以闡釋；若問這些被保存者過去曾與台灣音樂歷史有什麼關係？在研究「關係」的來龍和去脈的同時，這兒就有作者的主見展現，以他（她）的觀點告訴你台灣音樂文化的基礎及發展、創作的潮流與演奏的表現。

本叢書呈現了近現代台灣音樂所走過的路，帶著新願景和新思維、再現過去的歷史記錄。置身二十一世紀的開端，對台灣音樂的傳統與創新，自然有所期

待。西方音樂的流尚與激盪，歷一個世紀的操縱和影響，現時尚在持續中。我們對音樂最高境界的追求，是否已踏入成熟期或是還在起步的傍徨中？什麼是我們對世界音樂最有創造性和影響力的貢獻？願讀者諸君能以音樂的耳朵，聆聽台灣音樂人物傳記；也用音樂的眼睛，觀察並體悟音樂歷史。閱畢全書，希望音樂工作者與有心人能共同思考，如何在前人尚未努力過的方向上，繼續拓展！

回顧陳主委和我談起出版本套叢書的計劃時，她一向對台灣音樂的深切關懷，此時顯得更加急切！事實上，從最初的理念，到出版的執行過程，這位把舵者在繁忙的公務中，始終留意並給予最大的支持，並願繼續出版「叢書系列」，從文字擴展至有聲的音樂出版品。

在柯主任主持下，召開過數不清的會議，務期使得本叢書在諸位音樂委員的共同評鑑下，能以更圓滿的面貌與讀者朋友見面。

文化的融造，需要各方面的因素來撮合。很高興能參與本叢書的主編工作，謝謝諸位音樂家、作家的努力與配合，「時報出版」各位工作同仁豐富的專業經驗，與執著的能耐。我們有過日以繼夜的辛苦編輯歷程，當品嚐甜果的此刻，有的卻是更多的惶恐，為許多不夠周全處，也為台灣音樂的奮鬥路途尚遠！棒子該是會繼續傳承下去，我們的努力也會持續，深盼讀者諸君的支持、賜正！

「台灣音樂館—資深音樂家叢書」主編 趙琴

【主編簡介】
加州大學洛杉磯校部民族音樂學博士、舊金山加州州立大學音樂史碩士、師大音樂系聲樂學士。現任台大美育系列講座主講人、北師院兼任副教授、中華民國民族音樂學會理事、中國廣播公司「音樂風」製作・主持人。

# 春風拂面憶繼老

　　張繼高先生（筆名吳心柳），一生對新聞界與文化界音樂界都卓有貢獻，他早年曾為《中央日報》撰寫〈樂府春秋〉，為《聯合報》寫〈樂林廣記〉專欄，有系統的介紹西方古典音樂，作音樂評論，後來又創辦「遠東音樂社」，邀請國外音樂舞蹈團體來台演出；辦《音樂與音響》雜誌，極力為台灣做音樂推廣的工作。而在《聯合報》副刊撰寫的〈未名集〉專欄，探討社會議題與文化趨向，亦為文化界及廣大讀者所推崇。他一生致力提倡精緻文化，而其中音樂是他最鍾愛也投注最多心力的領域，他充分利用廣播、電視、報紙、雜誌等媒體，與社會大眾分享他的遠見與認知，對台灣的音樂文化有深遠的影響。

　　筆者曾任職《聯合報》副刊多年，因工作關係而結識「繼老」（他曾開玩笑的抱怨把他叫老了，但他身為報系長官與資深專欄作家，同仁習於如此尊稱），繼老性情溫藹和善，經常笑呵呵的口角春風，每當他走進聯副辦公室來交〈未名集〉的專欄稿，順便與老朋

友瘂弦主任聊聊天，整個辦公室氣氛都會變得輕鬆起來。

我因不時要向他催稿（美其名為「向繼老請安」）及請教一些文字細節，逐漸與他熟稔，彼此也建立起一些默契與信任。他身為長者，有時也順勢點撥我一下。有一次，他在文稿中引用了宋朝詩人楊萬里的詩句：「萬山不許一溪奔，攔得溪聲日夜喧；待得前頭山腳盡，堂堂溪水出前村。」他看著我對我說：「妳呀！妳現在也是溪聲日夜喧，看妳什麼時候能夠溪水出前村。」我觸動心絃，一時無語。這生來剛直、是非太分明、不擅社交言詞又事事看不順眼的個性，確實造成自己鬱憤的調子，繼老玲瓏心竅，還真瞞不過他。而他外表謙和內心卻曲高和寡的孤獨感，我也略能體會；一次聯副辦活動招待作家出遊，在遊覽車上他撇下老友坐到我身旁，像個長者對後輩家人般娓娓訴說心情，他對當時社會上粗糙急切的爭攘現象不滿又無奈，感嘆道：「真是受不了那種……那種……」，我接口道：「那種煙燻火燎？」他大樂，「對對，煙燻火燎！」兩人遂因

描摹出他的感受而相視大笑。

　　繼高先生並無菸癮，最後卻因肺癌過世。以他細膩多感的性情，這個世間對他或許真的太「煙燻火燎」了些。在他因病住院期間，我想去探望卻因故未去成，後來再聽到他去世的消息，心中不免悵然有憾。如今有機會為繼高先生作傳略，也是略為彌補一下當初的遺憾。

　　在此要感謝他的兒子廷抒、中復，在訪談中難免會牽動一些他們埋藏的記憶與缺憾的情緒，但出於體諒與深厚的親子之情，他們願意提供資料內容，而在照片部分，為了尊重母意，有些不便提供，因此在繼高先生早年部分較難周全，就全書而言當然也是個缺憾。另外如翟瑞瀝女士提供的生活細節與圖片、官麗嘉女士提供的軼聞嘉言，錢翔平先生提供珍貴而僅存的「遠東音樂社」活動資料與《音樂與音響》雜誌的圖片，還有伍牧先生、蔡文甫先生提供的協助，於此都要深致謝意，沒有他們的鼎力相助，這本書是無法完成的。

<div style="text-align: right">黃秀慧</div>

萬山不許一溪奔

# 書宦世家中西融

　　一九二六年農曆六月初二，中國大陸河北天津的一戶富厚人家，迎接了寧馨兒張繼高的誕生。男嬰的曾祖父張之萬，是清末重臣張之洞的堂兄。張之洞（1837~1909）天性穎慧，早中科舉，曾歷任兩江、湖廣總督，策劃督建京漢鐵路並創辦武漢鋼鐵廠，是清末洋務派的領袖；張之萬（1811~1897）亦曾任河南巡撫及軍機大臣，是有名的文人書畫家。至清廷覆亡，民國建立，張氏子孫雖不再做官，仍然有深厚的文化根柢，張繼高的父親張寶華是留德的工程師，任職開灤煤礦，張家便混融著這種既有傳統中國文化素養，又接受西化洗禮的氣氛。

　　張繼高的農曆生日換算爲陽曆爲七月十一日，是現代占星學裡的巨蟹日座。這個星座的能量代表著與家族、與母親有甚深連結；他的母親寶氏，是個性情端嚴矜重的婦人，從不大聲說話，但只要她眼睛瞄一下，或是鼻喉中略略「嗯」一聲，年幼的繼高便立時了解母親的心意，那是要他循規蹈矩的暗示。所以儘管家境富裕，又是獨子，他卻十分收斂而壓抑，從不任性妄爲，母親的意念就是他的意念，必須奉行。

## 【拘謹內向的童年】

　　有時就算大人給他足夠的空間，他也刻意自律，例如給他

十個銀元零花，他最多花掉三個，留下七個，絕不會花過半；母親不准他到外面吃小吃，他就不吃，不准他和「野孩子」玩，他就乖乖自己玩。這種情緒上的壓抑自律，是自幼形成而跟隨他終生的一個習性，彷彿母親總在他腦中一個角落，規範著他，不准他放肆；而張氏父祖輩的固有中國文化涵養，以及接納西方文化的傾向，則構成他人格心智的主要特色，他終生想提倡精緻文化，可謂來自血脈中本自具有的驅力。

張家後來又添了個女兒張繼卿，但繼高和妹妹並不很親，他敏銳多感又拘謹內斂，當炎炎夏日，小男孩繼高穿著白布長衫，又熱又無聊，卻不敢大膽玩耍，怕弄髒了衣衫母親會不悅，惟一的娛樂就只有遁逃到想像與心智活動中。日後他常自比為靜態的植物，最喜愛獨自一人專注聆聽音樂，徜徉於無人可及亦不受擾的境界，在在都可由他的童年經驗中找到一些原因。

張寶華的長兄無後嗣，張繼高在名義上過繼給大伯，在他十歲不到的那年夏天，大伯過世，小男孩繼高以嗣子身分為他披麻戴孝，在溽暑中行全套叩謝跪拜大禮，死亡的氣息，與繁文縟節帶來的非人的勞乏，令他在童稚的記憶裡留下深刻不愉快的印象；在他自己生命的最終程，他神智仍清明時留下對身後一切輕簡安排的遺囑，其實大半也是出自對親人的體恤，以及他對死亡的最後一個瀟灑的揮別手勢。

# 動亂相隨伴青春

平實而富裕的人家，慈父與嚴母的組合，使張繼高有了一個物質豐厚、情感呵護照顧卻欠缺的童年。而巨蟹日座出生者的人生，除了母親的影響外，與他的國族家族亦有深厚牽連。在一九三一年，張繼高才五歲時，整個中國正籠罩在山雨欲來的氣氛中，劫數悄悄來臨，九一八事變發生了。

一九三一年九月十八日，日本關東軍的少壯派發動柳條溝事件，炸毀了南滿鐵路的一段，事後更誣稱此乃中國政府的挑釁行為，並以此作口實，派兵入侵瀋陽。由於當時南京國民政府主席蔣介石及東北軍主帥張學良，皆主張避免與日軍衝突，實行「不抵抗政策」，日軍遂能在一百天內橫掃東北三省，占據比日本領土還要大三倍的地方，這便是著名的九一八事變。一九三五年十一月，日本關東軍更在河北省成立冀東自治政府，作幕後操縱。

## 【槍聲下的赤子心】

這時還在童稚的張繼高，一方面感受到大環境的不利而有了憂患意識，一方面又覺困惑混亂，畢竟這些複雜的時局與變化，對一個不滿十歲的小孩而言是太難理解了。他對那時的記憶是：「當時大人的話叫又『鬧反』了，『便衣隊』在街上橫

行，商店都關了門，家人趕快摘下掛在大門上的一副紅底黑字的大匾聯『忠厚傳家久，詩書繼世長』，用大門閂橫著鎖上大門。夜裡跟著母親諦聽來自遠處的槍聲……」[1]

小學時，華北情勢複雜，老師帶著學生上街遊行，為他們不懂的戰役募捐，「十歲的孩子在渾然無知中，就把所有的零用錢激揚地丟進了募捐箱。……有一年暑假，上大學的表哥從南方來，還帶了一位女同學和男同學，天天聽他們講些革命的故事。有一天半夜，緊急的敲門聲後闖進院子來了一大群人，抓走了表哥和他的同學，事後傭人悄悄地告訴我說他們是『赤化黨』，赤化黨是幹什麼的？不懂，也不敢問。」[2]

在這段期間，張家為了避亂而搬到了天津的租界區，暫得平安。但在租界看到法國兵或英國兵，或日本軍的裝甲車在市區昂揚駛過，讓小小年紀的張繼高也體會到外國人是如何在中國的土地上耀武揚威。

## 【烽火中的校園生活】

張繼高的小學畢業驪歌唱起後不久，盧溝橋的槍聲大作，抗日戰爭於一九三七年正式爆發。他親眼看到日本飛機轟炸商務印書館，仇恨日本之心更深。上了中學，被高年級同學吸收偷偷去散傳單，「在黑暗的電影院中，在百貨公司裡，都曾把印有反日標語和新聞的傳單丟了就跑。」[3]

他的中學大學時代，便在烽火連天的背景下進展著；在念完北平燕京大學附屬高中後，他進了燕大新聞系，那是一九

註1：張繼高，〈心在斷層〉，原載《聯合報》副刊，1985年7月19日；收錄於《從精緻到完美》，台北，九歌出版社。

註2：同註1。

註3：同註1。

四三年。再兩年，抗戰勝利突然到來，舉國歡騰。但熬過了八年抗戰的中國，卻又陷入了國共內戰，兄弟鬩牆，生靈塗炭，連大學校園也不得安寧，在一九四七至一九四九年那段期間，在共產黨有心人士煽動下，全國性的罷課遊行席捲各大學院校。有名的如北京大學發生的女學生沈崇被強暴事件，在共產黨的操弄下，成為大學生反國民政府並踴躍加入共產黨的導火線，但冷靜的張繼高看出其中的運作，沒有受到蠱惑，只是專心想完成學業。就在這樣的動盪擾攘中，張繼高大學畢業了。

## 【對上蒼的臣服】

在這段青少年求學時期，心靈細膩的張繼高曾經有一次在心版鏤下深刻印象的經驗。一個夏日午後，少年繼高騎著腳踏車外出，正來到一處曠野地方，天上突然烏雲密布，俄而狂風驟雨大作，閃電鳴雷，濃雲中匹練霹靂一道又一道，彷彿就要擊落到他身上，情景懾人！他驚恐失措，惶惑不已，最後跳下腳踏車，在滂沱大雨中跪倒在地，心中充滿對大自然狂野力量的敬畏，深深感受到人的渺小。一生沒有宗教信仰的他，在心中體驗了對上蒼的接受與臣服，這個經驗如此深刻，日後曾不時對親近的家人朋友提起。

大學畢業後，張繼高學以致用的找到新聞業的工作，先後進吉林新聞攝影社與《吉林日報》、《中正日報》做記者，接著又轉任中央社記者，一九四八年並以戰地記者身分採訪了慘烈的國共徐蚌會戰，結識當時的裝甲兵司令蔣緯國。這一仗之

後，國民黨兵敗如山倒，江山從此拱手讓人，國府領著一些官員百姓與死忠部隊節節後撤。這年除夕夜，張繼高隻身乘夜車離開南京，兵荒馬亂中來到上海。「那是那一代江南青年『決定』的一刻，……當時人心、己心之亂已達斯於極，買一個燒餅五六億元金元券，窮中且帶有恐懼。中共以招降的八條廿四款條件表示要談和，利益集團仍在傾軋不已。上海保衛戰告一段落後，江南一片哀鴻，大軍解甲，生民流離。……那真是斷層時代的大悲劇。」[4]

　　一九四九年六月，因著師友的指點與命運的安排，二十三歲的他隨國民政府來到了海島台灣，離開了家鄉故土的根源，從此開枝散葉，且將他鄉作故鄉，展開人生新的一頁。其中當然也有一些委屈不順，但是和留在海峽對岸的親友的遭遇比起來，他總是慶幸當年自己的抉擇。

註4：同註1。

# 炎風麗日南台灣

　　剛到台灣的張繼高舉目無親，借住在中央社一位上司在台南的家中。一日，昔時同事李朋來看望他，兩人敘舊後相笑作別，不料他卻因此捲入一場匪諜案，繫獄九十三天。

## 【天道無常難逆料】

　　原來李朋因為英文好人脈廣，來台後接受蘇聯塔斯社津貼，暗中建了發報台傳送消息，沒多久卻被破獲，所有他的親朋好友同事都被株連，抓起來調查，張繼高也是其中之一。所幸在獄中並未受到苛待，當局在問清狀況後，就把他放了[1]。但出獄後的張繼高難免有天道無常，僥倖脫險再世為人之感，為此，他特地去照了張相，作為紀念。

　　一九四九年，《台灣新聞報》的前身《台灣新生報》南部版在高雄創刊，出獄後的張繼高便在次年進了這家報社作記者。當年物資匱乏，其他同事只能騎著台灣土產的笨重單車代步，他騎的卻是英國製菲力普牌的進口高級單車，不但外型較美觀，重量也只有土產單車的一半，十分輕捷。此外他還揹著一台別人沒有的德國萊卡高級相機，到處拍照，並且自設暗房，自行沖洗放大。他租住的小房間內，還有一架精巧的自動唱機，供他播放欣賞古典音樂，又向高雄的美國新聞處借來一

註1：此段經歷參見：郭冠英，〈不屑贏的人〉，原載《中時晚報》時代副刊，1995年8月23日至26日；收錄於《Pianissimo張繼高與吳心柳》，台北，允晨文化出版社。

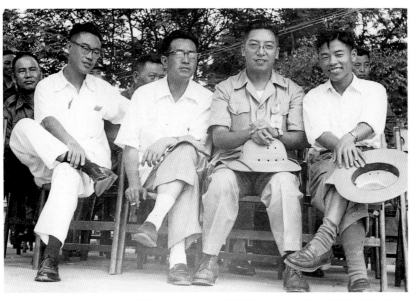

▲ 擔任《台灣新生報》南部版記者（左一）的張繼高，在高雄的烈日下與同事合影（1952年夏天）。

本兩千多頁的英文音樂大辭典，作為自修的依據，便這樣埋頭苦讀，佐以貝多芬（Ludwig van Beethoven, 1770~1827）、莫札特（Wolfgang Amadeus Mozart, 1756~1791）、蕭邦（Frederic Chopin, 1810~1849）、布拉姆斯（Johannes Brahms, 1833~1897）等大音樂家的唱片，培養出日後對音樂的深厚喜愛。他也常邀請其他同事同來聆賞，共享單身貴族之樂，當然，這些同事也都感受到張繼高與一般人不同的追求精緻文化的品味。

張繼高的採訪路線是跑高雄港務局、海關及海軍軍區，不時要用到英文，他自是勝任愉快，也因工作而結識一些政府與軍方的官員，開始建立廣泛的人脈。

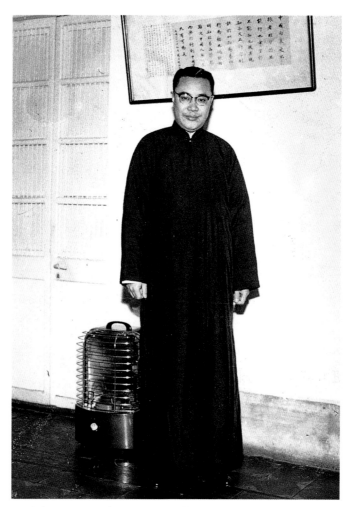

▲ 由高雄遷至台北時的張繼高，穿著仍為傳統的中國式。

## 【單身貴族成了親】

二十出頭的年輕人，工作之餘，感情當然也是要談的。這段記者生涯中，張繼高結識了在岡山糖廠服務的女友林瑞芝，是個皮膚白皙，圓圓的臉上有著酒窩的南京姑娘，花前月下，

愛河邊徜徉、澄清湖划船的談了一陣戀愛後，兩人便結了婚，組成小家庭。這是一九五四年，張繼高時為二十八歲。來自天南地北的兩個人，在這婆娑之洋美麗之島相遇，共結連理，原是何等的美事，只是老天的深意凡人難解，這在當年同事眼中看來是美滿良緣的如花美眷，日後卻與張繼高演出一場不足為外人道的生命戲碼，終其一生糾葛不清，成為他心中的塊壘與最幽深的隱痛。

　　婚後不久，張繼高由外勤轉內勤，不跑新聞，改任編輯，主編國際新聞版。領悟力甚強的他對這以前未接觸過的編報工作，很快也就上手，但這是夜間上班，又沒什麼空間可發揮創意，久了之後他難免心生疲態，有了去意。對於有理想有才氣的張繼高而言，高雄畢竟是個太封閉的環境，難以盡情施展抱負，一九五七年，他終於辭去新生報南部版工作，與妻子遷居台北。[2]

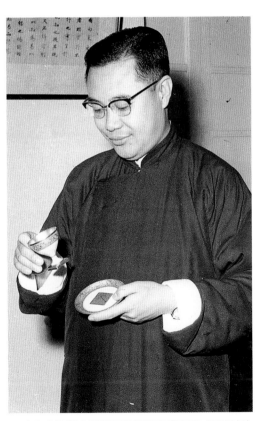

▲ 在台北寓所的張繼高居家時自賞自玩（1963年）。

註2：關於在高雄這段經歷參見：魏端，〈高雄歲月〉，原載《台灣新聞報》，1995年7月6日；並出現於吳夢桂，〈榻榻米上〉，原載《聯合報》繽紛版，1995年6月25日；二文皆收錄於《Pianissimo張繼高與吳心柳》，台北，允晨文化出版社。

生命的樂章

# 或歌或舞奏新腔

搬到台北後，張繼高轉任《香港時報》駐台北特派員，長子廷抒也於此時降生。這時他也開始以吳心柳的筆名為《中央日報》寫〈樂府春秋〉，為《聯合報》寫〈樂林廣記〉專欄，同時也在中廣主持「空中音樂廳」節目，透過廣播與報紙介紹西洋古典音樂，開始傳布一些音樂知識。他所以會用「吳心柳」這個名字，明顯的透露他認為這是一種「無心插柳」的非刻意之舉，但日後的「柳成蔭」則證明了這才是他靈魂的嚮往與任務。透過他當年的推廣引介，古典音樂的種子傳布到許多年輕同好的心中，終為這片領域結出豐美的果實。

張繼高能由報界跨足到廣播界，因緣始於他還在南部工作的時候。當時中廣公司舉辦來台後第一次聽眾意見調查，他洋洋灑灑寫了五千言寄去，文中知識之豐富，視野之寬闊，規劃之遠大，令中廣驚為天人，邀他北上領獎，他因而結識了中廣的高階人員[1]，也由此而開始與廣播界結緣，他的推廣音樂的理想，便在這些若有意似偶然的機遇下，一步步的開展。

## 【創立遠東音樂社】

在國民政府來台初期，物資匱乏，一切從簡，精神上的享受幾乎談不上。一九五五年，美國國務院在一項名為「ANTA」

註1：張繼高與中廣的關係參見：王鼎鈞，〈美麗的謎面〉，原載《中央日報》副刊，1996年2月7日至8日，收錄於《Pianissimo張繼高與吳心柳》，台北，允晨文化出版社。

的計畫下，要把「空中交響樂團」（NBC交響樂團改組而成）派到台灣來演奏，當時的台北居然沒有一個民間機構能夠承辦，結果還是由政府單位如新聞局、外交部加上美國新聞處的人員一起，才把活動辦成。當時一位經營遠東旅行社的企業家江良規，因為通洋務與人脈廣，陸續以旅行社名義承辦了之後的幾場音樂活動，包括一九五六年的帕特高爾斯基大提琴獨奏會（在當年的國際學舍舉行，如今此址已拆除），一九五七年的斯義桂獨唱會與瑪麗亞安德遜的演唱會（在當年最好的演出場地中山堂舉行）。對音樂充滿饑渴與熱愛的聽眾反應熱烈，有人帶著鋪蓋漏夜在售票處排隊買票，入場券早早售完，報紙也以大篇幅報導，事後尚有不少篇評論，顯示出民眾對精神饗宴的熱切需求。

　　在這樣的背景下，與江良規相熟又有遠見的張繼高便提出了開辦一家音樂經理機構的建議，江良規欣然接納。於是，台

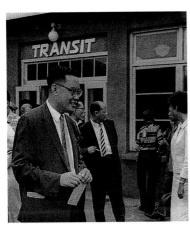

▲ 張繼高（前）離台赴港（1959年9月）。

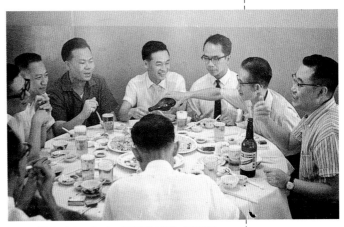

▲ 張繼高（右一）在《香港時報》任職時與採訪組同事聚餐。

▲ 時為《香港時報》副總編輯的張繼高
不時出入於台北機場（1961年3月）。

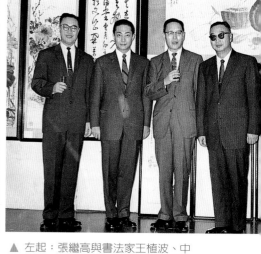

▲ 左起：張繼高與書法家王植波、中
廣總經理李荊蓀、畫家高逸鴻在
香港相聚（1959年11月）。

◄ 擔任《香港時報》副總編輯時的張
繼高，架著斯文的黑框眼鏡，書
卷氣十足。

灣第一家音樂機構「遠東音樂社」便在一九五八年二月一日正式成立了。兩人合股，江良規負責資金財務的調度，張繼高則是決定音樂單，慎選節目和負責宣傳，以一種「量力而為」的保守作風，每年為愛好音樂的人們做點事情。

在生活與文化水準都還不夠高的那個年代，欣賞音樂的聽眾會帶來一些今天不會出現的問題。例如，有些人不守時，當節目一開始演奏廳就關上大門，要到第一首曲子完才再放人進

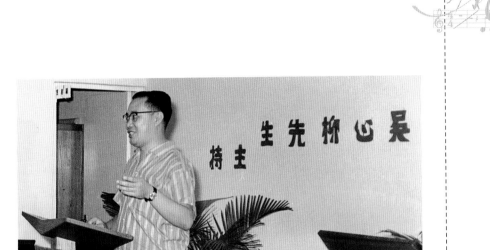

▲ 以「吳心柳」之名推廣古典音樂的張繼高，主持一場欣賞會（1965年7月）。

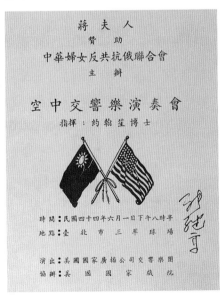

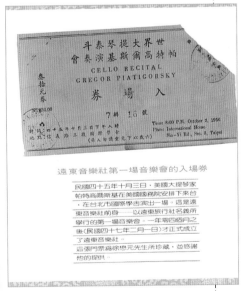

遠東音樂社第一場音樂會的入場券

民國四十五年十月三日，美國大提琴家帕特高爾斯基在美國國務院安排下來台，在台北市國際學舍演出一場。這是遠東樂社的前身——以遠東旅行社名義所舉行的第一場音樂會。一年零四個月之後（民國四十七年二月一日）才正式成立了遠東音樂社。
這張門票為徐慧元先生所珍藏，並感謝他的提供。

▲ 在台北三軍球場舉行的空中交響樂演奏會，團員有百餘人，加上各種樂器，動用了政府官方的力量才得以辦成，當天還為此交通管制，以免車聲干擾。節目單右下角為張繼高的簽名（1955年）。

▲ 美國大提琴家帕特高爾斯基來台演奏會的入場券；主辦者遠東旅行社便是遠東音樂社（1958年2月1日正式成立）的前身（1956年）。

▲ 與張繼高共創遠東音樂社的江良規先生（1914-1967），對於現代化的音樂經理有他的理念。

去，這規矩引起很大麻煩，有的人手持高價票在外面大聲吵嚷，達官貴人更覺享有特權，若不允他中途進去，便憤而把票丟在地上，拂袖而去。還有人在音樂家演奏時，在台下任意走動，工作人員上前勸導，還會遭到白眼。有人無視票券上兒童不准入場的規定，仍然把小孩帶來，更有些人是穿著木屐就來了，行走時喀噠喀噠，十分吵人。結果主辦單位想出一個慷慨的法子，租了兩輛小轎車等在門口，凡是穿木屐來或帶孩子來的聽眾，一律用轎車送回家去換了鞋子安頓好孩子再來。當年一般人的主要交通工具是三輪車，轎車是有錢人才能有的，這樣的安排才把一些狀況應付過去。

## 【神奇的音樂魔力】

另外一個主要困難，是當時除了中山堂之外，沒有其他像樣的表演場地（當然以今視之，中山堂也是十分簡陋），在一九六○年「波士頓交響樂團」來台演出時，國民大會正在中山

堂開會，張繼高居中協調，居然使國民大會休會三天，讓出中山堂的場地；美國「空中交響樂團」來台在三軍球場演出時，他也有辦法勞動治安單位在總統府旁的博愛特區管制交通，禁止車輛通行，以免車聲干擾了演奏。這些演奏會都是觀眾爆滿，老一輩的人當還有印象。當局如此禮遇音樂，堪稱佳話，而張繼高居中穿梭，功亦不可沒。他之長於人際溝通，是出於工作歷練，也是天生的性情，當年辦音樂會，節目要先送審，而官方規定有一條是，作曲人和演唱者必須思想純正，否則主辦者要負政治責任，於是遠東音樂社要為巴赫（Johann Sebastian Bach, 1685~1750）、貝多芬、柴科夫斯基（P.I. Tchaikovsky, 1840~1893）具結擔保，保證他們思想沒問題，不是共產黨。這在今日看來荒謬可笑的事情，就是當年想為文化沙漠做點事的人要面對處理的事。而張繼高就有辦法耐著性子，一一克服。

這時張繼高的本業工作則仍為新聞記者，一九五九年的八二三金門砲戰，他還到砲火連天的料羅灣採訪，那一次，有八位中外記者殉職，生死一線間的衝擊，張繼高當然感受深刻，覺得生命值得珍惜，應用來好好做些有意義的事，不要在殺戮中浪擲。這也是他最後一次到戰地採訪。

在《香港時報》之後，他轉到《徵信新聞報》（《中國時報》的前身）工作，任駐港特派員，偶而休假才回台。夫妻間聚少離多，隔閡漸增，就在這情況下，次子中復於一九六一年來到人間。

## 【廣播工作與音樂事業】

一九六三年，他由港返台，離開報界而進了大力延攬他的中國廣播公司，擔任節目部副主任一職。一九六五年，江良規因過度勞累糖尿病沈重，無力再經營遠東音樂社，遂將所有股權與責任交卸給張繼高，他正式成為獨資老闆。一九六八年，他已升為中廣新聞部主任，並參與籌設中國電視公司，十分繁忙，於是就這樣一方面作廣播，一方面繼續辦音樂活動，雖然忙碌卻精力十足，非常有興致。他曾為文記述遠東音樂社到一九六八年為止的成績：

「時光流轉，遠東音樂社今年條屆十年，計算到民國五十七年四月，遠東音樂社一共辦過一百四十五場各種類型的音樂會，平均每年十二場強。在這一百四十五場音樂會中，包括三個交響樂團，五個舞蹈團體，三個合唱團，五個室內樂團，和五十七位獨奏（唱）家。這五十七位獨奏（唱）家中，十二位是中國音樂家，其他是：聲樂家十二位，鋼琴家十五位，雙鋼琴家四位，小提琴家七位，大提琴家四位，豎琴家一位，長笛家一位，吉他演奏家

◀ 張繼高由港返台，離開報社進入中廣公司（1963年）。

一位。這一百四十五場音樂會的音樂家來自十四個國家，計為：美、德、奧、法、義、英、澳洲、日本、瑞士、比利時、墨西哥、阿根廷、菲律賓，還有中華民國。」[2]

在遠東音樂社草創初期，維持並不容易，辦公室就設在台北市懷寧街遠東旅行社樓上，只有一坪多，格局甚小，毫不氣派，但每次有好的音樂會，排隊買票的人沿街排長龍，有一兩

ADAM CHANG

Managing Director
Far Eastern Artists Management

Deputy Program Director
Broadcasting Corporation of China

TEL. 37514　　　　P. O. BOX 108
　　 28674　　　　TAIPEI. TAIWAN

◀ 張繼高身兼遠東音樂社經理與中廣節目部副主任時印的名片，背面是他的英文名字Adam Chang 及職銜。

▲ 任職中廣新聞部主任時的張繼高（右一），因英文能力佳而常出面接待外賓（1968年）。

註2：〈江先生對社會音樂發展的貢獻—遠東音樂社成立經過〉，原載《音樂與音響》，120期；收錄於張繼高，《樂府春秋》，九歌出版社。

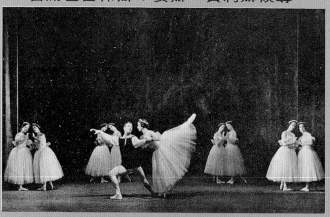

▲ 遠東音樂社成立二十年時，邀請紐約藝院芭蕾舞團來台盛大演出的宣傳單。

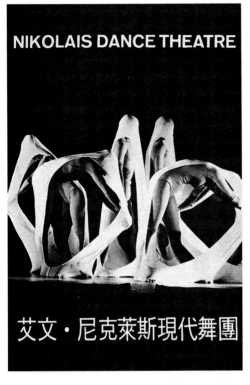

NIKOLAIS DANCE THEATRE

艾文・尼克萊斯現代舞團

◀ 艾文・尼克萊斯現代舞團的
團員以布纏身，營造出奇特
的畫面，這種創意也衝擊了
當時的藝術愛好者對現代舞
的觀感。

次甚至把樓下遠東旅行社的玻璃門擠破。音樂會的事務也都是臨時抽調在中廣、中視工作的朋友來幫忙，辦完後再各就各位。張繼高還用樂友書房的名字出了十一本有關音樂的書，賣書所得有時也拿來維持遠東音樂社的開支[3]，可謂篳路藍縷，創業維艱。

　　但隨著社會經濟力逐漸提升，遠東音樂社引進了更多音樂舞蹈團體，如維也納兒童合唱團、瑪莎葛蘭姆現代舞團、艾文尼克萊斯現代舞團、艾文艾利現代舞團、法國古典芭蕾舞團等，不但開啓台灣人民對現代舞的視野，甚而孕育了「雲門舞集」的誕生環境。於是，這個機構不僅有了推廣藝文的口碑，也有了更佳的票房。

## 【與藝文界結緣】

　　遠東音樂社之能得到社會認可，是因為它辦的活動確實有

註3：〈憶遠東，念新
　　象〉，原載《音樂
　　與音響》，117
　　期；收錄於張繼
　　高，《樂府春
　　秋》，九歌出版
　　社。

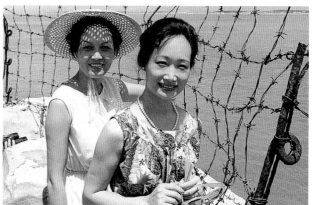

▶ 聲樂家申學庸因為演唱會而和當時的記者張繼高結識,深喜其知音,從此成為他的好友(1956年)。

◀ 《金門頌》作詞者梅音(左)在張繼高授意下,邀請申學庸前往金門為前方將士演唱,結果非常成功,這是兩人在馬山前哨留影(1963年8月)。

▶ 鋼琴家藤田梓與夫婿鄧昌國,都和張繼高因音樂而結緣。

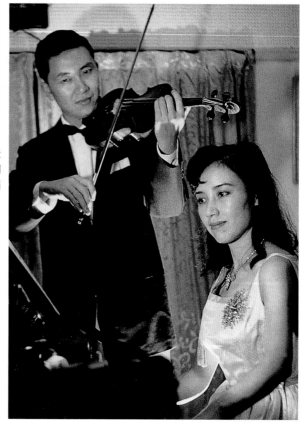

價值。張繼高因工作之故常跑國外，許多音樂舞蹈節目都是他親自去聆賞之後，覺得確有水準，可以引荐給國人，才受邀來台演出。

以他的品味作過濾網，觀眾看到的節目便有了品質保證，而不是只靠宣傳，徒有虛名。而遠東音樂社的經營也因文化大眾的支持，由草創期的賠錢逐漸轉為盈餘，這是為張繼高帶來財富又使他留名音樂文化界的事業之一，他也因這項事業結識許多藝文界朋友，如聲樂家及日後的文建會主委申學庸、日本鋼琴演奏家藤田梓，都因音樂活動而結識，後來成為他的親近好友；知名燈光設計師聶光炎因澳洲芭蕾舞團的舞台設計，成為日後多年的合作夥伴，「雲門舞集」的創辦者林懷民，也自稱受到遠東音樂社所辦諸多舞團演出的啟蒙，他所編的先民渡海來台的舞劇「薪傳」，如今是家喻戶曉甚至國際知名，而這個名字也是當年張繼高對林懷民提議的，還向林要了新台

▶ 演奏琴時姿勢曼妙的藤田梓，是張繼高以音樂相契的女性朋友。

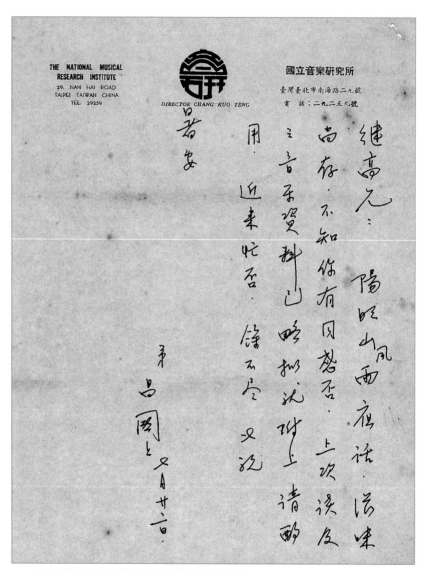

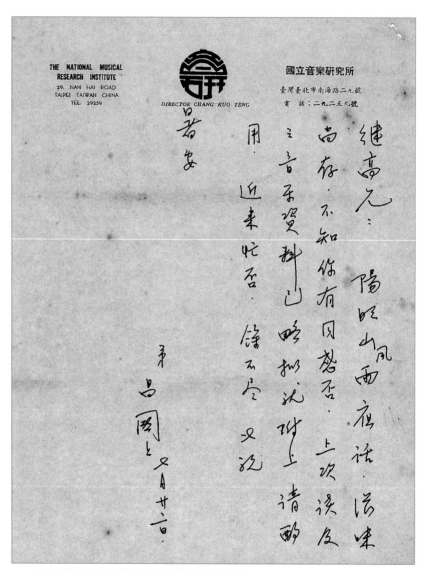

繼高兄：

陽明山風雨夜話，滋味

高存，不知你有同感否，上次談及

三音柔實料山……略抄沈附上請酌

用，近來忙否，餘不盡，又沈

敬安

弟 昌國 上 又月廿一日

THE NATIONAL MUSICAL
RESEARCH INSTITUTE
29. NAN HAI ROAD
TAIPEI TAIWAN CHINA
TEL. 29259

DIRECTOR CHANG KUO TENG

國立音樂研究所

臺灣臺北市南海路二九號

電　話：二九二五九號

▲ 音樂家鄧昌國和張繼高討論音樂事宜的信札之一。

THE NATIONAL MUSICAL
RESEARCH INSTITUTE
29, NAN HAI ROAD
TAIPEI TAIWAN CHINA
TEL. 29259
DIRECTOR CHANG-KUO TENG

國立音樂研究所
臺灣臺北市南海路二九號
電話：二九二五九號

(1) 音樂研究所長奉教育部命代表我國赴法或參加
國際音樂議會（International Music Council）及法國
政府在 UNESCO 輔導下召開的國際會議（The Musical
of different culture）

(2) 鄧昌國又在美國國務院輔助下參觀美國音樂藝
術教育

(3) 青年音樂社（Musical youth of China）因成立3台中
及新竹等社，現已極心自動舉辦講座及音
樂音樂活動

(4) 第十六屆音樂節路特別活躍，在藝術館舉辦
行六天不同的節目音樂會，由全省各不同團個
人參加表演，每日滿場，足記台灣之愛好音
的百姓，及音樂夢及的現象

(5) 台灣自製很好米然已抵回米然，西洋米然，一部份
銅管樂器，銅琴，最值得佳志者之青年從事西洋
休事陸遜鈞，已西研究所向教育部推荐准其出
因從生加考該名師 民族民學習操琴修改及製作

▲ 音樂家鄧昌國和張繼高討論音樂事宜的信札之二。

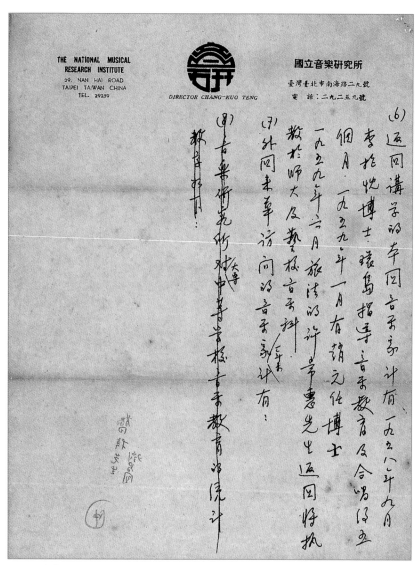

THE NATIONAL MUSICAL
RESEARCH INSTITUTE
29, NAN HAI ROAD
TAIPEI TAIWAN CHINA
TEL. 29259

DIRECTOR CHANG-KUO TENG

國立音樂研究所
臺灣臺北市南海路二九號
電話：二九二五九號

(6)返回講學的李園音樂家計有、一九五八年四月
李抱忱博士、環島指導音樂教育及合唱佔五
個月。一九五九年一月有趙元任博士
一九五九年六月旅清的許常惠先生返回將執
教於師大及藝校音樂料

(7)外國來華訪問的音樂家計有：

(8)音樂藝術先術對中等學校音樂教育的院計

敬其枯首

▲ 音樂家鄧昌國和張繼高討論音樂事宜的信札之三。

幣一元作版權費[4]。張繼高與藝文界的良好關係與友誼，可說是這個爲提升文化音樂而做的事業所帶來的副產品。

　　直到一九八三年六月，遠東音樂社主辦的最後一場維也納兒童合唱團演唱活動爲止，這個營運將近三十年的機構一直是爲台灣人民引介音樂藝術活動、拓展文化視野最主要的代理單位；當台灣經濟力逐漸提升，有更多其他有心人能從事這項耕耘工作時（例如「新象」藝術中心在一九七九年的成立），張繼高才逐漸淡出這個領域，他一向喜歡做別人無法做的事，等有人能跟上來時，他就轉往其他園地，這也是爲什麼他一生的事業多爲開拓新疆域，而少有與人競逐的色彩，他內心有一種貴族式的自傲，不屑與人爭。這種心態對他的事業生涯與感情私領域都有決定性的影響。

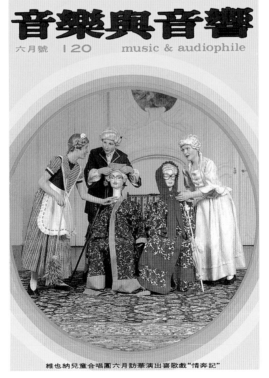

維也納兒童合唱團六月訪華演出喜歌戲 "情奔記"

▶ 遠東音樂社主辦了最後一場由維也納兒童合唱團演出的《情奔記》，此後便不再代理音樂活動（1983年6月）。

註4：林懷民，〈到北投聽那卡西〉，原載《民生報》，1995年7月3日；收錄於《Pianissimo張繼高與吳心柳》，允晨文化出版社。

# 人間塵事幾番更

在張繼高擔任中國廣播公司節目部主任之時，當時的總經理黎世芬對他十分欣賞。原來中廣一直有工程師掛帥的傳統，以前在大陸上每座電台都是工程師任台長，但來台後節目部愈形重要，工程需為節目服務，使得兩單位的人員時生摩擦，每當節目部有新構想，工程專家卻以技術之由回絕。

後來中廣要籌設電視公司，黎世芬想消除這個問題，自己進修讀電視工程的書籍雜誌，當他談論到工程方面的問題時，節目部只有一個人能接腔答話，那就是張繼高，原來他也是到國外買書訂雜誌的研究工程問題。於是，這份用功與有心贏得了黎世芬的賞識，當一九六九年中國電視公司正式成立，張繼高便被總經理黎世芬帶過去做了中視新聞部的經理。

## 【主掌中視新聞部】

在中視還在籌設時，張繼高經由黎世芬的推荐，曾到英國的湯姆森電視研究所研修三個月，後又到倫敦BBC實地參與新聞實務一段時間。歐洲是他心目中最受上天眷顧的地方，英國尤其是他覺得文化涵養足可為式的國家，與他相識的朋友，多半都知道他有些英國紳士的作風和品味。顯然，除了在香港工作的那段歲月受到英國殖民文化影響外，這段在湯姆森學院研

修電視的經驗，也深
刻的浸染他的心靈，
在他身上留下了痕
跡。

　　張繼高做中視第
一任新聞部經理時，
招考了一批年輕優秀
的記者，以他新穎、
專業、有衝勁的作風
來帶領，不論是播
報、採訪到攝影、轉
播，都要求有突破與
開創性，要做就做最
好的。而且對有創意
的記者，常是鼓勵有
加，任其發揮，例如

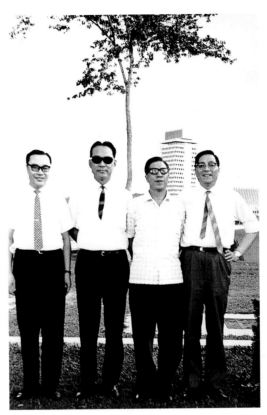

▲ 張繼高（左一）在中廣公司任職時到吉隆坡出
差，和同事在當地國會前留影（1967年）。

攝影記者張照堂，不安於長期制式化的新聞攝影方式，會去拍
些大人物的小動作，或政要開會打哈欠、打瞌睡一類的畫面，
張繼高見他頗有新意，就在每週日中午闢一個「新聞集錦」的
時段給他，讓他獨立去拍一些民間生活、社會生態、歌謠節慶
等與一般新聞不太相干的東西，這在當年的電視節目中，是有
些異類的嘗試，說它是台灣電視史上第一個文化記錄性節目也
不為過。他這樣讓下面的年輕人放手去做，這樣的包容與信

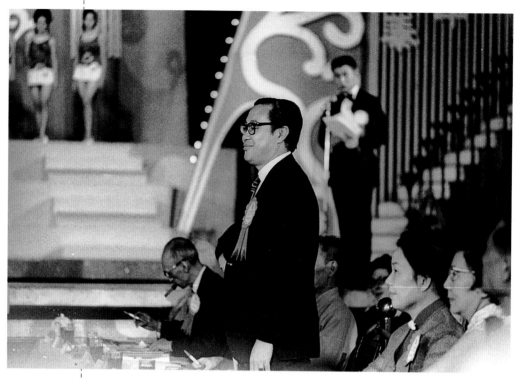

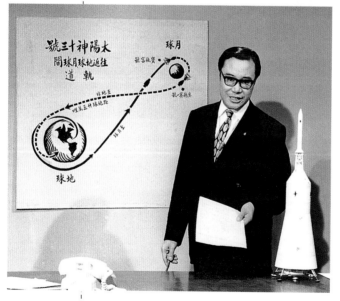

▲ 張繼高在中視做新聞部經理時，應邀為中華民國第一屆觀光小姐複選之評審委員。

◀ 美國太空人登陸月球時，在中視做新聞部經理的張繼高親自上台講解其往返軌道（1969年）。

任，使大家更願勤快賣力，屢有佳績，令早於中視七年成立的台視，有點招架不住。

## 【前瞻視野邁向地球村】

中視有幾次有名的越洋轉播節目，也是張繼高縝密規劃下做成的。一次是一九七一年八月底，他率採訪小組至美國威廉波特轉播第二十五屆世界少棒錦標賽。這項轉播權是他洞察機先，提早敦請在紐約的新聞友人張超英與美國廣播公司體育部打好交道，再正式簽約，自台視手中拿走轉播權。而七〇年代正是舉國上下瘋迷棒球的世代，大家可以徹夜不眠的觀賽，這一年中華少棒巨人隊在艱苦驚險中贏得冠軍，得勝的剎那，整個台灣島上爆發的歡呼，連天上都能聽聞到。電視傳播為民心宣洩創出了一個重要管道，於此得到明證。

另一次著名的越洋轉播，則是一九七二年八月的第廿屆慕尼黑奧運會，張繼高早在兩年前就預先簽下轉播合約，令友台台視只得乾瞪眼，僅能派出傅達仁和莊靈兩位記者到運動會現場外打游擊。中視這次為期二十三天的特別節目「從台北看世運」，結合了國際現勢與運動潮流的焦點，掀起收視的高潮。當時全世界有一千三百多家電視台，轉播世運的只有六十四家，中視的加入，為台灣邁向地球村的理想與行動跨出漂亮的一步。

張繼高帶領下的新聞工作者，覺得他是「一位構思精密、認知寬廣、心胸大度、視野前瞻的文化先行者與播種者，……

生命的樂章

像一棵大樹，在荒漠或浮華的年代中，提供一處浪漫的『風景』地標，供人瞻望，而在樹下，綠蔭與和風不時無聲息地滋潤著不同世代各個圍攏過來的生命。」[1]

於是在他任職中視三年期間，新聞部的整體成績表現十分搶眼。然而，在那個年代，媒體是掌握在黨政軍的勢力手中，一陣政治勢力的傾軋與角鬥之後，中視的總經理黎世芬被鬥下台，他提拔的人馬張繼高，當然也不能倖免，於是在短短的三年開創期後，張繼高於一九七二年離開了中視。

## 【茶壺裡的風暴】

事業不順遂之際，張繼高的家庭風波也正烈。

自從由高雄搬到台北，他忙於開拓事業，一方面人又在香港工作，夫妻相聚時間本來就不多，再加上他經歷愈多眼界愈廣，林瑞芝卻滿足於這個家的小城堡，對外面的世界沒什麼興趣，兩人的價值觀與興趣的差異逐漸增大，彼此已不太能溝通。一九六四年小女兒挹芬的出生，對他們的精神隔閡也沒什麼改善作用。

張繼高因工作之故，交遊日廣，在偶然的機會裡認識了當年知名的女作家郭良蕙，她與他同年，美麗又有才情，曾於一九六二年出了一本轟動而廣受爭議的小說《心鎖》，名噪一時。這部作品探討情慾，有違傳統禮教，在今日視之，根本無須大驚小怪，但在當年什麼都管的政府，卻以違背善良風俗之由，禁了這本小說。

註1：這段描述及有關張繼高在任職中視新聞部經理期間的作為，見張照堂，〈行走的大樹〉，原載《中國時報》人間副刊，1995年7月22日；收錄於《Pianissimo張繼高與吳心柳》，允晨文化出版社。

　　張繼高原本就欣賞心智能力好的女性，再加上郭良蕙又美麗蹁躚如蝴蝶，兩人開始時是朋友，後來難免成為男女朋友，起先還避人耳目，後來也逐漸曝光。林瑞芝風聞此事後，反應激烈，她認為丈夫違背了婚姻的承諾，有負於她，她可理直氣壯的譴責對方。家中從此多事，有如戰場，張繼高起先還有負疚之心，忍讓逃避，但情況愈來愈糟，敏銳易感的他受不了嚴霜的氣氛，提出離婚的要求。而自覺世界崩潰、充滿報復意念的妻子，則以「我生是張家人、死為張家鬼」的心態，採取了自毀毀人的激烈手段。在一次驚動警方的事件後，身心俱疲的張繼高，只有如負傷獅子般的離開這個家，以求暫得甦息。這年，他的長子十五歲，次子十一歲，女兒八歲，夫妻相處了十八年。

　　他離開台北景美的家，暫時借住在朋友蕭孟能辦的文星雜誌社，在一個房間角落擺了張床，寄居數月。正是事業家庭兩不堪，但這看似潦倒的時候，也是他人生中一個重大轉折的階段，他可以靜下來好好思考將來，何去何從。

　　郭良蕙是願意與他廝守的，也為他結束自己原來的婚姻，但她的要求是要他徹底斬斷舊日關係，連子女都不要再有瓜葛，這對一個天性顧家的巨蟹日座的人而言，實在難以辦到，夫妻感情雖然決裂，與子女間卻是不能割斷的血緣，他不會不照顧，而且婚既離不成，在法律名分上他就是有婦之夫。於是，郭良蕙名正言順相守的願望只有暫時拖下去。

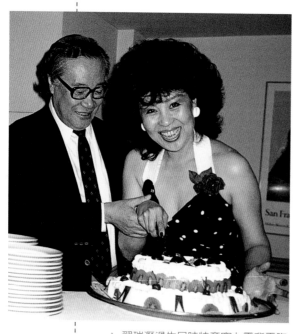

▲ 翟瑞瀝過生日時特意穿上露背露胸
裝，兩人合切蛋糕（1988年）。

## 【命運的奇妙安排】

借住友人處也不是長久之計，於是郭良蕙爲他找了一棟大樓的出租戶，讓張繼高搬了進去。冥冥中的力量，命運的奇妙安排，由是慢慢展現，而在其中演出各角色的人物，此時仍渾然無知。眞正與張繼高共度後半生的伴侶翟瑞瀝，這時便住在這棟大樓裡。

翟瑞瀝原就與張繼高認識；一九六六年，剛從台大歷史系畢業進入正聲廣播公司當記者的翟瑞瀝，陪著上司去採訪在國賓飯店舉行的廣播協會座談，一時冠蓋雲集，廣播界名人幾乎都到場，其中包括當時的中廣節目部主任王大空、新聞部主任張繼高、業務部主任潘鶴，王大空將張與潘介紹給初出茅廬的翟瑞瀝認識，這時她對張繼高並無感覺，只當做前輩看待，反倒是潘鶴發動凌厲的攻勢，贏得美人芳心，第二年兩人便結了婚，未幾生了個女兒。

中視成立，翟瑞瀝進了這個大有可爲的新公司，做了當年「最美麗的節目製作人」，製作的節目如「家有嬌妻」非常成功，能力加上機運，事業逐漸有成，但她的另一半卻沒那麼順遂，在權力鬥爭的大搬風後，潘鶴也離開中視，另謀出路。這

生命的樂章

段期間，他對感情與理財的態度都讓翟瑞瀝覺得無法再信賴，兩人婚姻出現裂痕，開始鬧婚變。

　　就在這個時候，張繼高搬進了同一棟大樓，他還曾以友人的身分去調解過他們夫妻的爭執。但最後，自信而獨立的翟瑞瀝還是在和平的氣氛下與潘鶴協議離了婚，原先兩人同意不要向外界公布，免滋煩擾，但是《聯合報》記者黃北朗一篇獨家報導，還是把消息披露了出去。

　　翟瑞瀝開始接到數不清的關心追問電話，當然，包括住在同一大樓的張繼高的慰問。他約她到餐廳吃飯，細問是否眞有離婚一事，原也只是朋友間的關切，但是命運之手卻在此時撩撥了一下：有人看見他們同桌進餐，去告訴了郭良蕙。

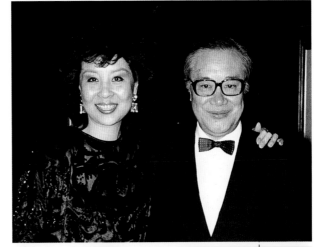

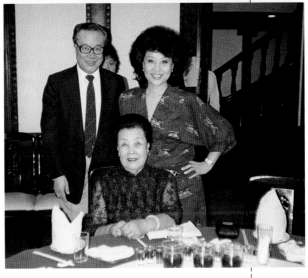

▲ 好靜的張繼高與明麗活潑的翟瑞瀝成為互補的組合。

▶ 翟母（中坐者）壽辰，張繼高與翟瑞瀝兩人前往祝賀。

郭良蕙對比張繼高小十七歲的「小翟」，本來就有些不放心，這下更是有如惡夢成真，開始與張繼高爭鬧起來。而她愈是疑心指責，愈讓張繼高想逃避，原先對「小翟」只是對美女的欣賞喜歡，現在郭良蕙卻「為淵驅魚」的把他趕到翟的身邊。在兩年的拉鋸爭執之後，郭良蕙終於黯然引退，結束兩人十年的情緣；此後逐漸淡出文壇，以收集古董自娛。張繼高對她並非毫無抱愧，但當關係裡猜疑與占有成為主調，爭執與指控瀰漫整個氛圍，他纖細的神經實在無法承受，這感情瓷器的細痕，就此愈加深長，直至破裂為止。

而離婚後的翟瑞瀝，並不像一般失婚婦女那樣失意，因為是她主動要結束這不再適合她的婚姻，自己又有不錯的經濟能力，有蒸蒸日上的事業，有支持關心的親友，還有，眾多拜倒裙下圍繞身邊的追求者。

張繼高此時只是眾多考慮對象之一，但他的一句話，打到她的心坎裡，他說：「小翟，這些追求者不論妳選誰，都會對妳好，但是我不但會對妳好，還會對妳的女兒好。」就這麼一句話，兩個巨蟹座的人找到了同樣價值、同樣質性的伴侶。

一九七七年，張繼高與翟瑞瀝搬進他們的新家，開始共度將近二十年的相知相惜相扶持的日子。沒有正式的名分，林瑞芝偶爾仍會上門吵鬧，但兩個巨蟹決心要維繫他們的連結，共築他們的城堡，誰也攔不住。張繼高讓三個孩子知道「翟阿姨」是他真心所愛，孩子也接受並尊重父親的選擇，父親雖離開母親，但對孩子物質上的照拂從未短乏，他們也能常至父親與翟

姨的新家走動，建立家人間的關係。

## 【互補互諒的伴侶】

在外人看來，翟瑞瀝外向又耀眼亮麗，年紀又小張繼高一大截，是讓人不太放心的那一型，沒有人知道她其實有很能呵護照顧人的一面。她是個上升星座在射手，太陽在巨蟹座，月亮在處女座的組合，外表是熱情豪爽不拘小節，私底下對身體健康、飲食起居的照料卻非常細心。張繼高幼年在嚴厲的母親管教下，養成事事自抑自律的習慣，在情感上也缺乏滋養；翟瑞瀝一方面生命力十足，任情自肆，自由揮灑，讓他十分羨慕；一方面在實務與感情上都十分顧及他的感受，在互相承諾

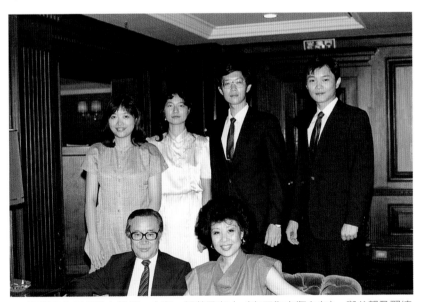

▲ 張繼高的三名子女廷抒、中復、挹芬及友人（左二為中復女友），與父親及翟姨共聚一堂；子女當中挹芬是最受張繼高疼愛的「最小偏憐女」，常被他掛在口中（1986年）。

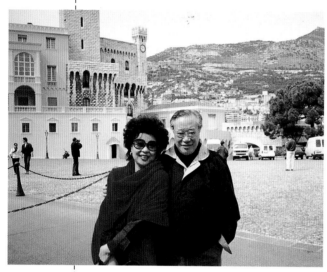

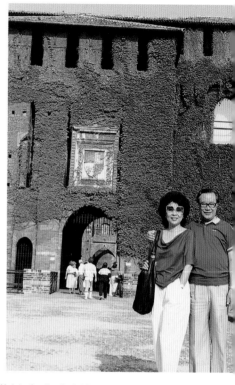

▲ 張繼高與翟瑞瀝到歐洲旅行時攝。

▶ 張繼高認為歐洲是上天眷顧的地方，也是他最嚮往的地方。

共同生活後，昔日追求者偶爾來電邀她出去吃頓飯，她都回絕掉，以免他有不安的感受。此外，她有自己的事業與名氣，甚而比張繼高更知名，他不必擔心她是爲了外在的虛華才和他在一起。這份安全感的需求，外人不知，他卻十分清楚，她是他「後半生的依靠」。

雖然中華民國的法律不會承認，張繼高仍帶著翟瑞瀝到美國拉斯維加斯註冊結婚，這是他對她的交代。在公開場合演講，他自我介紹時會幽默而謙虛的說：「我是翟瑞瀝的先生」（常常引起一陣笑聲），而這也是他眞心的認定。

兩人的共同生活中，當然也有一些品味的距離與習性的差

異，張繼高好靜，常喜一個人躲在書房裡聽聽音樂，讀書爲文；翟瑞瀝則性好熱鬧，喜與朋友相聚，有時兩人便各行其是，互不相擾，讓對方有自己的空間。開朗的翟瑞瀝有時也不耐他的高品味，故意唱唱反調，有一次他們一起去紐約看畢卡索畫展時，他細細欣賞，她卻嚷著這有什麼好看；到風光明媚天鵝交頸的湖邊，他正融入此景嘆賞，她卻大聲道：「快幫我跟這兩隻鴨子照張相。」但就是這種明快潑肆，將他帶出幽深細緻的陰暗，讓他有在陽光下的感受，而當他離開公眾場合，放下儒雅的形象，顯露出缺乏安全感與神經質的一面時，也只有她能撫慰他。他曾告訴朋友，只要家裡有愛犬嘟嘟與寶寶，再加上小翟，他就心滿意足了。

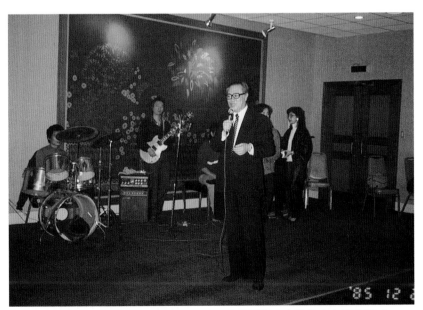

▲ 張繼高在耶誕節時會邀上百親友同樂，這是耶誕晚會時他向大家致詞（1985年）。

## 【眾多的紅粉知己】

張繼高喜歡與女性交朋友，一方面因為陰性能量的呵護支持是他需求的，另一方面他的品味與心智傾向，也驅使他想找到同好共享。上升星座為獅子座的他，天生具有成為領袖與舞台焦點的人格魅力，本來就樂於被一些年輕後輩所仰望，若是他聽說或看到某人在其專業領域裡有傑出表現，也會主動去結識對方。於是，他也以有許多「紅粉知己」而聞名，但交情是有，卻不真有什麼曖昧，他這個態度是受到當年在香港工作時認識的一個音樂家所影響。

這位音樂家在香港一所大學教書，聲望成就都很高，人又溫文儒雅，很受女弟子愛戴，還有女性助教會幫他打理生活瑣事，但卻從未傳出任何輩短流長，張繼高不禁好奇的向他請教秘訣。

這位音樂家笑道：「老弟啊，這很簡單，你看廟裡供奉的菩薩，善男信女每天上供的豬頭、雞鴨、全魚不知有多少，可是祂從來不吃不動。想想看，如果菩薩真吃，供桌上會老是有那麼多供品嗎？」[2]

張繼高非常受教，「不真吃」就成為他的原則，因為他要的、在意的是人與人之間的情誼，一旦變成男女關係，這份純淨就失去，還有叢生的糾葛，他不想「小不忍而亂大謀」，寧可維持著純屬異性友人的互動。

而翟瑞瀝一方面對自己有信心，對兩人的感情有信心，一方面也直覺而有智慧的知道，男人要有自己的空間，他去交些

註2：官麗嘉，〈難忘當年春風煦〉，收錄於《Pianissimo 張繼高與吳心柳》，允晨文化出版社社。

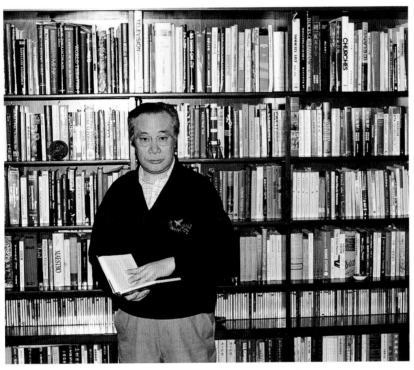

▲ 家居時躲進自己的書房看書聽音樂，最讓張繼高感到自在。

有同好的朋友，談心解壓力，對她反而是好事，她不必去滿足他所有層面的需求（尤其是他精緻的心智與品味），也有時間做自己的事情，交自己的朋友。

　　她的容忍他有許多「紅粉知己」，贏得他更多的愛意；當然，偶爾的調侃與取笑還是會有，若是哪個年輕女子真有什麼過於侵入家中私領域的舉動，她也是會發出捍衛領土的吼聲。但大致說來，兩人之間有著開放、接納與包容的默契，支持了他們長久的伴侶生活。

# 百鳥啼鳴新院庭

一九七二年，步入中年的張繼高在事業與家庭兩個領域同遇頓挫，在友人斗室寄居的那段時期，他深思著自己的未來。音樂一直是他的最愛，在寂寞時陪伴他，疲累時撫慰他，可信任可依賴，他一直想和更多人分享，而他熟悉的廣播業，正可作為一個媒介。早在一九五八年，他就曾主持中廣的「空中音樂廳」節目，為大家介紹古典音樂；於是在這個中年轉折之際，他再度開始以吳心柳之名，在中國廣播公司主持了一個稱為「音樂與音響」的廣播節目，和聽眾分享他的愛好，這個節目每周播出兩小時，很受愛樂聽眾的支持。

## 【《音樂與音響》創刊】

一九七三年，「音樂與音響」廣播節目停播，但累積了信心與聽眾基礎的張繼高，心中有了進一步的計畫。為自己的人生另起爐灶的他，創辦了一份沿用這個節目名稱的新雜誌——《音樂與音響》於此年七月一日創刊。

他拿出五萬元資本，自任發行人與主編，請來原在遠東音樂社當經理的老友錢翊平做社長，雜誌的主筆群中，有他特地南下高雄敦聘的鄧世明（筆名伍牧，當時任職於高雄煉油廠，常在《拾穗》雜誌上寫有關音樂的文章），有寫音樂專欄、通

曉日文的音樂老師邵義強等人[1]；雜誌第一期的封面，是黃永松（《漢聲雜誌》發行人）彫塑的十五隻耳朵，旁邊是雜誌的英文名字 Music & Audiophile，內容有國際樂壇動態、唱片評介、演奏家介紹、名曲欣賞以及音響系統介紹等。

張繼高在發刊詞〈想法和作法〉中，引了德國哲學家尼采的一句話：

「沒有音樂，生活將是一種錯誤。」

他還在文中說：「歷史上從來沒有像今天這樣，人類在生活當中可以聽到這麼多的音樂。而且如此之方便，如此之多種與多樣，如此之藝術與科學，如此之普羅與高深。

這種形勢之造成，應該歸功於廿世紀科學家所完成的『電子音響的再造』（ Electronic Audio Reproduction）。它使音樂從宮廷和教堂的貴族享受，變成人人有份；它使音樂普遍地進入了家庭，它使

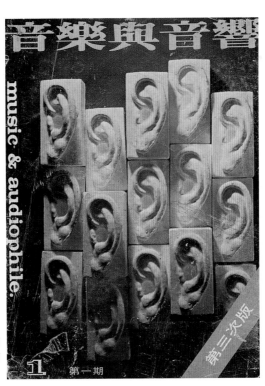

▶ 《音樂與音響》創刊號上市後，極短時間內便加印到第三版。（1973年7月1日）

註1： 邵義強，〈懷念賞識我提拔我的繼高兄〉，原載於《音樂與音響》，255期;收錄於《Pianissimo 張繼高與吳心柳》，允晨文化出版社。

音樂由於完美的錄製和再生，而經由廣播、電視、唱片、錄音帶、卡式和匣式音盒等工具大量的傳播。今天的愛樂者不必再親往音樂廳，只要一『機』在手，從約翰凱吉（John Cage）電腦音樂到柯瑞里的巴羅克協奏曲；從湯姆瓊斯的吶喊到李興納・柯亨的（L. Cohen）低訴；從瑞典的出色女高音B.妮爾蓀到印度的古琴手拉瓦・聖卡，你都可以坐在家裡，『按鈕』而親聆之。一張貝多芬的第七交響曲，我們可以同時比較出柯茲維斯基、福特萬格勒、托斯卡尼尼、卡拉揚和博力茲的指揮手法有什麼不同。我們遺憾在一八○○年沒有發明錄音機，不然，今天我們能夠聽到貝多芬自己演奏的月光奏鳴曲該有多好？所幸，我們的子孫將來都可以聽到斯義桂和傅聰，而且那聲音會跟原音幾乎一樣。………

今天，台灣的國民所得已經接近四百美元，（去年是三七二元），國民義務教育已經延長到九年，國際間已承認我們是開發中國家裡的佼佼者；正因為這樣，我們格外感到精神生活的貧乏。音樂對人生人性有什麼作用已無需多贅；由於近年來音響器材的銷路日增，這表示大家已開始注意精神生活了。

我們不是沒有考慮過我們的經驗和學養，甚至精力和時間，但是環顧四周，還是決定『吾往矣！』因為台灣還不曾有過一本兼縮音樂與音響的雜誌。格於需要，我們在幾番猶豫之後，終於有了肯定。我無意鼓勵人們酖迷於耗資巨萬的音響設備。今天，一輛摩托車的價錢已能買一套很適用的音響設備。這本刊物，希望它是愛樂者的參考書，音響愛好者的資料來

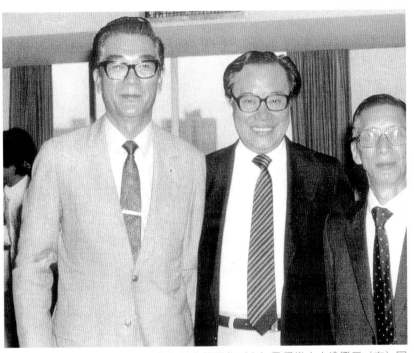

▲ 張繼高（中）與《音樂與音響》的主筆伍牧（左）及愛樂人士徐懋元（右）因音樂事業而成為好友。

源，和音響器材的供求橋樑。我們堅信，更好的音響設備是為了更美的音樂。一套漂亮的Hi-Fi不單是為了裝飾客廳，更重要的是它能裝飾人的心靈。」

《音樂與音響》創刊號一上市便被讀者爭相搶購，加印到第三次版，廣告情況也非常理想，這份影響深遠的音樂雜誌，就此奠立了穩固的基礎。

## 【時機及獨特領導風格】

這份雜誌之所以能辦得成功，一方面是當時台灣經濟起

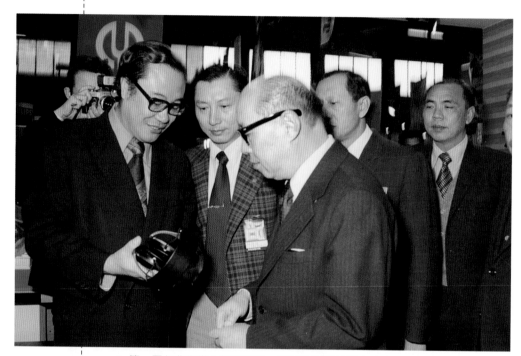

▲ 第一屆台北音響大展舉辦時，當時的副總統嚴家淦先生（中）親臨會場參觀（1974年）。

註2：錢翊平，〈四十五年的老朋友〉，原載《音樂與音響》，255期；收錄於《Pianissimo張繼高與吳心柳》，允晨文化出版社。

飛，物質匱乏的社會已演進至小康，可以開始富而好禮的階段，大家可以有能力追求生存需求之外的滿足；一方面也要歸因於張繼高長久以來對音樂欣賞的提倡，氣候漸漸成熟，也引起台灣音樂工作者的共鳴，大家都願意為《音樂與音響》寫稿；此外，也結合了當時第一屆「台北音響大展」掀起的音響發燒風，此後每年都舉辦類似展覽[2]，樂友開始學習玩音響，這份雜誌顯然能提供大家需要的資訊，在當年愛樂者的領域，這是唯一能教導他們欣賞音樂及玩音響的雜誌媒體。於是，訂戶和廣告客戶來源都有了。

張繼高的領導風格，向來是只決定大原則，對下面做事的人則充分授權，絕對信任，從不過問細節，而且肯承擔後果，不遷怒他人，他的部下沒有誰見過他發脾氣或責備過誰。《音樂與音響》細部的行政工作，幾乎都交給雜誌的社長錢翊平去負責，他只管要求文章的水準，包括自己撰寫的與主筆撰寫的文章，都維持相當高的品質；他性格中親切體貼為人著想的特質，更使這些合作夥伴一個個成為與他交情深厚的多年老友。這份雜誌對樂友提供了二十多年的服務，直至張繼高一九九五年去世後，人亡政息才停刊。

▲ 《音樂與音響》曾獲得第一屆優良雜誌金鼎獎的肯定。

　有鑑於《音樂與音響》的成功，張繼高於一九七六年再和友人錢翊平、梁清一三人合資辦了一本《音響技術》雜誌，後來改名為《高傳眞視聽》，這份雜誌到今天為止，仍然是音響玩家的主要參考。

## 【真正的音響拓荒者】

因為經營這些雜誌，愛樂者張繼高的朋友中又多了一群音響發燒友，而這些人多半是富有的企業家，他的人際網絡是愈拓愈寬了。

根據經營太孚音響的企業家兼友人彭康德說，台灣真正的音響拓荒者應該算是張繼高，就連「音響」這個詞也是張繼高所創，在此之前，大家只能用Hi-Fi來稱呼音響器材；而張繼高主辦的第一屆音響大展，獲得空前的成功，台灣才有了後來蓬勃的音響市場。[3]

他為實現理想而創辦的事業成功了，但不是每一項投資都穩賺。一九七九年，張繼高和彭康德及四海唱片的廖姓老闆合資開了一家知音公司，想推廣四海唱片所代理EMI唱片在台灣的業務，張繼高掛名做董事長，但經營三年下來，每個股東都虧了一百多萬。但是他的理念——「賺錢是事情做好以後的副產品」——對他這些音響界的朋友卻有很大的影響。

嚴格說來，張繼高並不算是玩音響的人。他的器材常是用很久都不想更換，一台paragon真空管前級擴大機一用十幾年，生產的廠商都關門了，他還在用；不僅自己不換器材，還常告訴別人不要換，他的詼諧名言是：「換喇叭是一件動搖國本的事。」因為他很清楚的知道，音響只是手段，是為音樂服務的，無需本末倒置，拼命燒鈔票換器材而不真的去聽懂音樂。

他對音樂與音響認定的分野，可以由一段小故事中窺知：一次，《天下》雜誌有位年輕女記者想採訪他，電話中他問對

註3：彭康德，〈談笑之間皆學問〉，原載《音樂與音響》，255期；收錄於《追求完美－張繼高》，躍昇文化出版社。

生命的樂章

方探訪主題是什麼，小女生說要請他談談音響，張繼高說他不懂音響，小女生道：「您太謙虛了，大家都知道您是音響玩家。」他一聽此言，很不高興的說：「我不是音響玩家！」就把電話掛斷了。

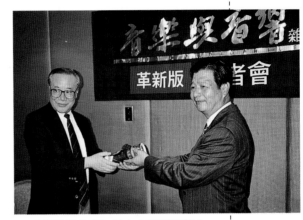

▲ 《音樂與音響》由十六開改成菊八開，以期合乎時潮，呈現更精美的品質。這是張繼高主持的改版記者會（1983年7月）。

對他而言，他愛好音樂，是一個藝術欣賞者，說他是音響玩家，則把他貶抑至匠人或玩物喪志者的層次，當然令他不悅。但氣過之後，他估量年輕女記者不會懂得他為何不悅，還是再撥個電話給《天下》的總編輯殷允芃說明狀況，免得人家以為他要大牌，不近人情。

張繼高對台灣音響界還做過一些外界不知道的事。有一次立法院要開徵音響貨物稅，他跑到立法院去據理力爭，當時一位立委質問他說：「大米重要還是音樂重要？」他回答道：「大米是物質上的糧食，音樂是精神上的糧食，兩者一樣重要。」在那次溝通後，十吋以下的唱盤就不用課貨物稅了，因為那些東西是給學生消費的。[4]

在台灣，不論是愛樂者或音響玩家，幾乎都會承認，被誘發如何去享用音響、如何去聆聽名曲的，確實是因為張繼高的提倡與傳布，就此意義而言，他是此領域篳路藍縷以啟山林的第一人。

註4：同註3。

# 宏圖高瞻總蓼落

在經營《音樂與音響》雜誌以及遠東音樂社之餘，張繼高對電子媒體並未忘情。當他在中視開拓的那三年，心裡對歐美的公共電視制度其實非常嚮往，總想有機會也師法那種公視節目的嚴謹與精美，對他而言，那是精緻文化的一種呈現，而他一生想提倡的，就是如何過一種精緻的生活，當然啦，其中最重要的一項便是他最愛的音樂。

一九八○年二月，政壇上廣受欽敬、器識才幹皆為人肯定的前行政院長孫運璿在一項會議中演講，提倡要研議成立公共電視，以平衡國內電視生態，並促進教育功能。

這段談話勾起張繼高多年的心願，他立即以長途電話找到在美國華府新聞處服務的友人王曉祥，請他幫忙收集有關美國公共電視制度的資料，未幾更親赴美國造訪，一心研討這個議題。在張繼高心中有個理想，要讓台灣的電子媒體來個革命性轉變，以日本NHK、英國BBC、美國PBS為藍本成立台灣的公視，作為平衡國內商業電視的一股清流，發揮深遠的影響力。

## 【為公共電視催生】

張繼高交遊遍及各界，藝文界朋友尤眾。一九八一年，他開始受邀為《聯合報》副刊撰寫〈未名集〉專欄，著眼範圍十

分寬廣，舉凡生活、文化、社會現象、藝術等都是下筆題材；一九八二年一月九日，《聯副》〈未名集〉刊出短文〈慎思公共電視〉，第二天，聯副又以大篇幅刊出〈我們的電視怎麼辦？兼釋公共電視制和公共電視台〉，這兩篇長短文章立刻引起各方關注，也帶動政府籌畫公視的腳步。

同年三月廿六日廣播節當天，當時的新聞局長宋楚瑜發表一篇演說，題為〈廣播電視應扮演一個更積極的角色〉，其中有一半內容都在勾畫未來公視的架構與內涵，明眼人一望而知，張繼高是這篇歷史性講話背後重要的幕僚與參謀；以宋楚瑜和他的友誼以及對他的器重仰仗，這也是理所當然的發展。

於是，行政院新聞局成立了「公視節目製作機構」，並且聘請張繼高為新聞局顧問，以備諮詢視聽與廣電業務，同時負

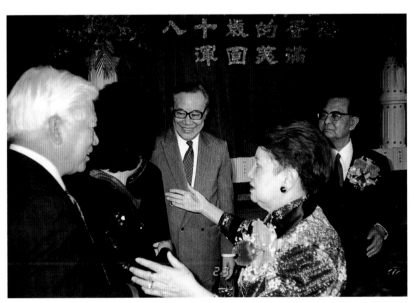

▲ 張繼高與文藝界朋友交情深厚，何凡與林海音（右起二人）結婚五十周年慶時，他擔任總招待。

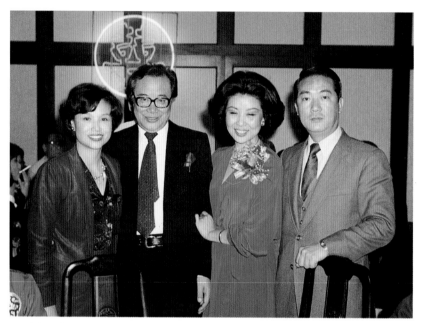

▲ 當年的新聞局長宋楚瑜（右一）對張繼高非常信賴仰仗，因此而有後來的公視籌設。圖左一為宋夫人陳萬水。

責起草〈公共電視法〉及公共電視台組織規程草案。為了專心做好這個計畫，張繼高還到台中日月潭去避靜了一陣子，草擬出一本厚達五十張稿紙的〈公共電視中心組織章程及籌備計畫〉。

這份計畫提出，在政府有關單位一時無法釋出電視頻道之前，先藉修訂廣電法相關條文，第一階段由公視節目製作中心培訓人才，企劃並製作一些高水準的精緻文化節目，由三家電視台提供時段播放，到第二階段再使用專屬頻道，正式建台。

一九八三年三月，這份計畫草案正式由新聞局發布，各界反應非常熱烈。但是計畫書中有關第一年所需的預算三億元，

行政院卻以財政困難無法編列為由未予通過，草案就這樣被擱置下來。

## 【相去甚遠的變奏曲】

　　張繼高擁有的物力財力當然不如富豪企業家，但在精神上卻是道地的貴族，他一心想提倡並分享他所知的精神生活，原先只能用自己僅有的力量，在小眾間產生影響，如今能有機會得到官方的助力來擴大影響面，實現理想，提升社會文化，當然要好好把握；此事若成，將來在台灣的精緻文化演進史上，少不得也要為他這個擘畫者、開創規模者記上一筆。因此他憚精竭慮，為了公視這個理想與心願，懷抱著偌大的希望，投入了將近三年的精

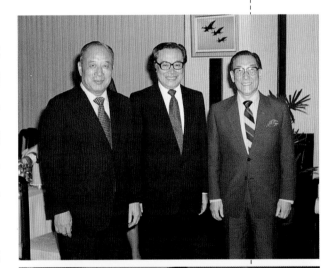

▲ 蔣緯國（右）和空軍總司令烏鉞（左）則是張繼高做記者時結識的朋友。

▶ 張繼高在中廣時的總經理魏景蒙（右）也和他有多年交情。

力與時間；如今卻落得這個草案擱置的結果，他真是意興闌珊，傷透了心。

但公視的事其實沒有完全被放棄。一九八三年八月，新聞局又提出一份〈中華民國第一階段公共電視節目製播計畫〉，次年二月，由新聞局主導的製播小組成立，五月廿日，我國有史以來第一個公視節目「大家來讀三字經」，在三家商業電視台晚間黃金時段九時播出。

其後，一個官民合資的財團法人廣電基金會，取代新聞局直接介入的角色，以委製的方式，請民間獨立製片或傳播公司來製作公視節目。這種做法與張繼高當初的構想相去實在太遠，一方面沒有培養人才、沒有理念，公視節目的自主性無法建立；另一方面，由官方來輔導製作，公視節目的獨立與超然性質也會受到質疑。至此，張繼高是徹底失望，心如止水，再不想過問電視媒體之事。[1]

## 【觸角伸入報業媒體】

張繼高不但以他的人脈交遊致力提倡精緻文化，更有一枝健筆來鼓吹理想；他雖不是學者專家，但博學多聞，通達人情，不論是新聞、音樂、文學、歷史、政治、社會、電視各領域，他都有足夠的知識，可以綜合來做整體思考，說出一番道理，這種綜理詮釋的功夫，沒有誰做得比他更好。

自從一九八一年，他以吳心柳的筆名在《聯合報》副刊寫〈未名集〉專欄以來，他的形象由音樂方面的權威，更擴大及

註1：有關擘畫公視的經過，見王曉祥，〈亞當的最後心願〉，收錄於《Pianissimo張繼高與吳心柳》，允晨文化出版社。

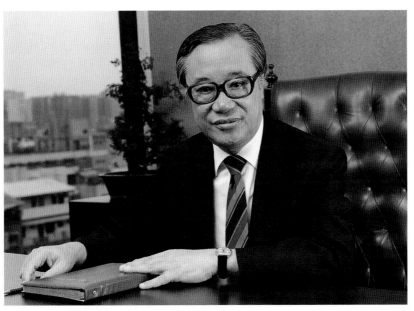

▲ 張繼高進入聯合報系，擔任《民生報》總主筆（1984年）。

於整個文化層面。在他失望並撒手不管電視媒體，只專心筆耕期間，聯合報系的創辦人王惕吾為了新開辦的《民生報》親自登門求才，禮聘他做《民生報》總主筆，並兼《聯合報》顧問。

　　由於《民生報》社長劉昌平希望每天有三篇短社論見報，張繼高這個總主筆所負責的事情，除了要每天寫一篇社論，另外還開列出一張包含各行各業的二百多人名單，邀請他們來寫每天見報的另兩篇社論；雖說他在新聞與電視工作期間接觸廣泛，但也要有留心人才的雅量與見識，才能開出這樣一份名單，而這些各行各業的學者專家，學識縱然過人，文筆卻未必個個清晰，這個總主筆必須以電話和他們溝通，刪潤文稿。張

繼高認真而辛苦的盡責工作，自一九八四年二月接下這份任務，直到一九九○年九月升為《民生報》副社長，在這崗位上足足做了六年多。

## 【《美國新聞與世界報導》中文版】

但是心懷理想、有夢相隨的張繼高，當然無法滿足於這樣一個例行性的工作，他仍然想要傳播與提倡他憧憬的高水準文化。在他的構想與推動下，聯合報系由創辦人王惕吾及發行人王必成出面，與美國著名的三大雜誌之一《美國新聞與世界報導》簽約，在台出版此誌的中文版。

張繼高意興昂然的為這份刊物編擬預算，設計挑選辦公桌

▲ 張繼高與《聯合報》主筆楊子、創辦人王惕吾（右起三人）、副刊主編瘂弦（左一）在報系大樓會客室接待外賓。

▲ 張繼高寫給報社同事的便箋：「沿街叫斷賣花聲，大街小巷前後行，不是有人聽不見，只是關情不關情。抄明朝一詩僧句。漢之、美智關情。」

椅文具稿紙，精細規劃作業程序，並敦聘曾在新聞局主編過英文宣傳刊物的黃裕美來做總編輯，同時網羅台灣各地一流的翻譯名家來共襄盛舉。

《美國新聞與世界報導》是周刊，每周五晚間由美國將內容傳到台北，要在周六的一日一夜內，將雜誌文章分稿譯畢，審稿、編輯、發稿、打字、校稿、美工完稿，第二天凌晨付印，以期周一時能與美國的英文版同步發行；這樣的任務是速度與效率的挑戰，但是有了聯合報系現成的人力支援，張繼高乃大膽實行。

一九八六年九月，《美國新聞與世界報導》中文版在台灣創刊，由聯合報系出資出人，張繼高擔任社長。

他邀聘的翻譯名家中除了學者專家，也不乏在朝為官者，如當時的陸委會副主任委員蘇起，總統府第一局副局長張平男，台北市副市長陳師孟，台大外文系教授彭鏡禧，名作家李永平等人，他們每周工作一天，只能是兼職，酬勞再優厚也是有限，但憑著聯合報系的號召與張繼高的人緣，大家鼎力相助，有的人甚至是由中南部趕上來，工作一夜後再趕火車回去。

於是每周總有兩個夜晚，中文版《美國新聞與世界報導》在聯合報系大樓的辦公室內燈火通明（周刊的文字編輯與美術編輯多半以兼差方式調自報系內各報員工），氣氛緊繃，全員備戰，天明始散。

▲ 雜誌停刊後，張繼高的自省便箋：「『美新』停後自審、自諗、自況：恢弘不足，勤讀有餘，甘於守拙，安於小成。」

## 【知音無多終收手】

　　《美國新聞與世界報導》的總編輯黃裕美因為英文造詣好，性情又倔強好勝，對一些譯界前輩有時不假辭色，張繼高怕她得罪人，總是「順著貓的毛摸」，苦口婆心勸她要「禮賢上士」，並且自己身兼印務業務雙重責任，免得黃裕美毛毛躁躁，和別人起衝突。他如此關照，只希望她能好好把關，務求譯文能信雅達，把這份雜誌辦得像開「精品店」而不是「擺地攤」。[2]

　　但是這麼精心費力辦出的刊物，銷路卻一直未見起色，原因是它採取逐字逐句中英對照的方式，能看英文的讀者不需要

註2：黃裕美，〈開一家精品店〉，原載《聯合報》副刊，1995年7月3日；收錄於《追求完美——張繼高》，躍昇文化出版社。

看中文版，不懂英文的讀者對英翻中的文體看不習慣，結果只有大學英文系的學生，為了學習翻譯技巧才會買這份中英對照的雜誌來看，銷路當然有限。[3]當業績一再下掉，虧損持續，張繼高覺得無法免責，於是與聯合報系創辦人王惕吾商討後，忍痛決定於一九九○年停刊，結束了他「開精品店」的夢想。

## 【夢醒時分惟有悽迷】

人生總是柳暗花明，起伏無定。當張繼高結束新聞雜誌「精品店」的夢想，當年他撒手不管的電視媒體卻有了峰迴路轉的發展。

由於廣電基金的公視節目不能滿足大眾需求，三家商業電視台也對公視節目長期「霸占」黃金時段迭表不滿，行政院乃重新開始考慮公視獨立建台的案子。一九八七年，新聞局廣電處及廣電基金提出建台計畫草案，行政院協調各部會後，國防部同意讓出四個超高頻道（UHF）保留給未來的公視使用，國有財產局也同意將一塊國有地無償作為公視建台用地。一九九○年七月，行政院同意設立公共電視台，二十二位公視籌備委員的名單中，張繼高的名字赫然在內。

接著，公視籌委會推舉張繼高為九名常務委員之一，以及草擬公視法小組的三大召集人之一。如此，他又重新投入為此理想而努力的工作。

在這段公視建台過程中，委員要面對一連串的難題；政府開放廣電頻道後媒體生態產生變化，有線電視台如雨後春筍般

註3：有關這份刊物開辦與停刊詳情，見張佛千，〈與君世世為兄弟〉，原載《傳記文學》，第67卷第5期；收錄於《Pianissimo張繼高與吳心柳》，允晨文化出版社。

冒出，公視法在立法院因少數立委杯葛而一再受挫，公視建台之事也就在主政者因循心態下一拖再拖。張繼高雖有高遠理想，但現實如此，有力難施。

一九九三年，公視用地因施工不順，包工告建商而波及業主，驚動了檢調單位與監察院進行調查。原為榮譽制且不支薪的籌備委員，因不耐外界流言而煩躁不安，改組委員會之聲又此起彼落。當年年底，要召開一次重要的全體委員會時，張繼高缺席了，他給籌委會秘書長王曉祥的一封傳真裡，解釋了他不來開會的心境，其中有謂：「籌委會今已被抹黑否定，上層執意如此，殉葬之俑，少吾一人亦無妨……視之今日，真有『朱欄今已朽，何況倚欄人』之感。我致力此事十五年，過程你知之甚稔，今日憮然夢醒，無任悽迷……」

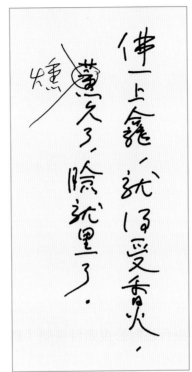

▲ 張繼高對於擔任公視籌委，卻看到籌委會被抹黑否定的感慨顯示於此便箋：「佛一上龕，就得受香火，燻久了，臉就黑了。」

由失望到重燃希望到再度夢醒，這轉折與折磨連年輕人都很難承受，何況張繼高畢竟血氣已衰，他真的不想再碰這件傷心事了。

# 霞光照晚已歸程

　　在《美國新聞與世界報導》停刊之後，張繼高由壓力頗重的《民生報》總主筆調任副社長一職，工作負擔較為減輕，同時仍兼聯合報文教基金會的執行長。他以基金會的力量贊助許多音樂與藝術團體，以及赴國外深造的音樂家，他並建議與台灣大學合作設立「新聞研究所」，基金會只出經費，不干涉校方的人事課業安排，他認為這是所費不多而務實的作法，長久後必收培育新聞人才之效。

## 【母雞孵小雞的偉大工程】

　　文化界、新聞界人士多半知道，張繼高有「三不」原則，即是不出書、不教書、不上電視（還有一項不做官，則牽涉到他一些私己的顧慮），但在他生命最終的這段旅程，這些原則多少就難以堅持，例如不教書的

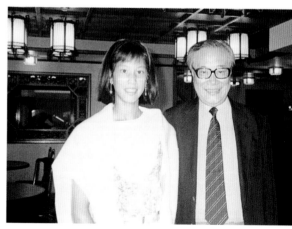

▶ 張繼高在聯合報文教基金會執行長任內，贊助不少有潛力的各界新秀，年輕的網球選手王思婷（左）即為其一。

生命的樂章

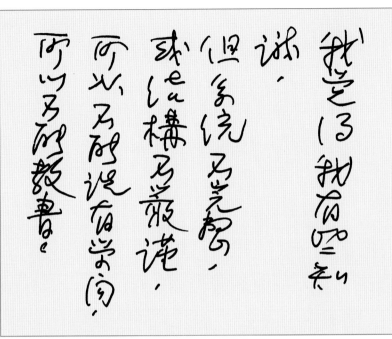

▲ 張繼高在便箋寫下他為何不教書，原因是：「我覺得我有些知識，但系統不完整，或結構不嚴謹，所以不能說有學問，所以不能教書。」可以看出他對自己的要求十分嚴格。

原則，便因他積極參與台大新聞研究所創所建所事宜，破例的為研究生講了一堂課，知名電視主播葉樹姍是當時課堂上一員，她描述說：

「那次兩小時的上課，他從英國公共電視BBC，講到義大利家家戶戶屋頂『背』滿天線，再到他如何到台南住進一家小旅館，整天『監看』第四台的各個頻道，一百二十分鐘絕無冷場，笑聲、讚嘆聲不絕於耳！下了課，意猶未盡的學生依然圍繞著他，希望能『賴』出下一次的上課時間，張先生雙手搖擺：『下不為例了！』」[1]

註1：葉樹姍，〈母雞孵小雞〉，原載《吾愛吾家》，第200期，1995年8月號；收錄於《Pianissimo 張繼高與吳心柳》，允晨文化出版社。

張繼高曾向她解釋為什麼他不願教書，「因為那是一件像母雞孵小雞一樣精密偉大的工程！」他舉在四川所見所聞為例，有些老太太會在肚子上纏一條布，把蛋包裹在裡面，二十四小時布不離身，蛋不離身，小雞才孵得出來。他說：「我沒辦法做到像四川老太太一樣地孵小雞！」

　　他不教書，表面上是自認為沒有耐性，沒有時間，但其實何嘗不是他太慎重，不願意輕率行事。他一向是要做就做到最好的程度，包括寫文章的態度也一樣，下筆之前總要收集許多資料，嘔心瀝血，備極辛苦始成篇，發表之後，可能又覺不是那麼滿意，因此雖然有幾十年在報章雜誌上寫文章又廣受好

▲ 到北京旅遊的張繼高，順便採訪了中共第一次火箭發射，將文稿傳回台北做報導，不忘記者本色。

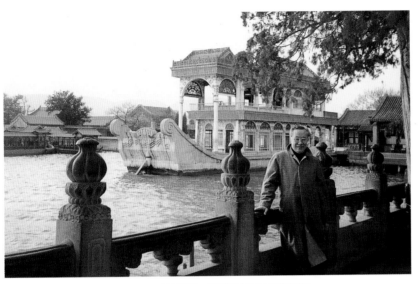

▲ 離鄉四十多年，再臨故土，感懷難免。張繼高在北京頤和園。

評，但碰到出版界朋友要替他出書，他總是不答應，一直到老天給他一個意外的信息，他才改變主意。

## 【老天給的意外信息】

　　一九九二年，六十六歲的張繼高與幾位親近友人，結伴到北京待了幾天，原爲旅遊，順便採訪了中共第一次火箭發射，再回故鄉天津探望，見到妹妹張繼卿與妹婿，敘了親情。距他一九四九年倉皇離鄉至台灣安身，一晃已是四十三年，「少小離家老大回」，這趟回鄉之旅對一個上了年紀的老人，想必勾起無限感懷，半生憂患，一世努力，到了這個年紀，是否也可以稍事休息，安享一下晚年了呢？

　　一九九四年，張繼高由《民生報》副社長的職位退休，在

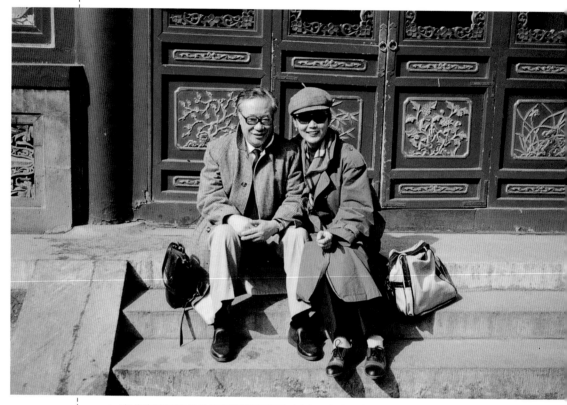

▲ 在北京時結識當地年輕聲樂家鄭薪（右），陪他四處遊賞。

此之前一兩年，他已時有咳嗽胸痛的毛病。這年八月，台北榮民總醫院檢查出他得了肺癌。

這如同晴天霹靂，完全不在他的計畫中，他辛苦一輩子，才剛要打算如何和心愛的小翟安度晚年歲月，盛宴還未開始呢，怎麼就要結束了？他無法接受，再加上一直都維持著從容優雅的形象，此時更不能壞了一世英名。

他選擇不開刀，轉至台北孫逸仙治癌中心，接受放射治療，有一陣子，他的精神體力都有進步，還頻頻在媒體曝光。

或許因為有時日無多的迫促感，以前嚴拒的事，現在都可以商量，包括同意出任「台北之音」廣播電台董事長，以及同意九歌出版社為他出書。

## 【胸際鬱結難消除】

張繼高曾有多次可出任公職的機會，例如國家音樂廳及國家戲劇院成立，要覓求兩廳院主任時，有關方面將他列為考慮人選，他還以詼諧語氣對朋友說：「我才不去做那個廟祝。」文建會主委一職也曾來徵詢他的意向，他辭而不就，倒是推荐了申學庸；監察委員有任期已屆須換人，主政者有意於他，他仍然拒絕。表面的理由是「不會也無意做官」，其實牽涉的是他某種愛面子的顧慮。

如果真的服了公職成為檯面人物，他的私生活免不了會被拿出來用放大鏡細細檢驗，他不想讓自己和翟瑞瀝處在這種玻

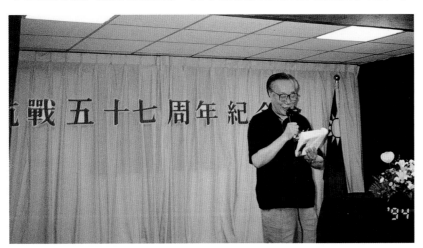

▲ 在主持抗戰五十七周年紀念後不久，張繼高檢查出得了肺癌（1994年）。

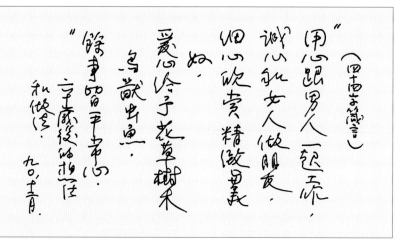

▲ 張繼高寫下的便箋，透露他的內心境界：「用心跟男人一起工作，誠心和女人做朋友，細心欣賞精緻與美好，愛心給予花草樹木鳥獸蟲魚，餘事皆平常心。——六十歲後的想法和做法。」

璃屋內任人指點，只有絕意仕途，寧可優游於各文化媒體領域，落個自在。這份私領域的心事，其實也是他鬱結胸際的一個主要原因，無人可訴，無法可解，只有縈繞終生。

他自一九七二年離開在台北景美的家，戶籍卻一直未能遷出，也因此曾向次子中復抱怨，二十多年來他都沒行使過投票權，直到生命最後這兩年，有一次立委選舉，中復特別來接他到景美戶籍地投了票，才滿了他多年的願。

張繼高有強烈的自尊心，他供養子女至完成學業，成人自立，但卻根本不打算由子女奉養晚年，因為他無法忍受自己成為他人——即令是子女——的負累。他一生扮演著指點別人、愛護關照後輩的良師益友角色，但他自己的隱痛鬱結，卻只有獨自消受，誰也幫不上忙。

愛面子、顧形象的他，自我要求高，看重別人對他的評價，也因而失去一些凡夫俗子輕易可得的喜樂。他罹病後，仍然努力保持一副瀟灑自如的模樣，不願讓人看到他恐懼孤寂的一面，有趣的是，男性友人大都被他瞞過，而女性朋友則多半能識破。

在他去孫逸仙中心做治療前，曾向一位同有抗癌經驗的文友溫小平探詢相關資訊，溫小平說道：「我們會得這種病的人，十之八九和太過壓抑的個性有關。」張繼高連連點頭同意。再問他有沒有一邊走路一邊啃玉米的經驗，他半天才紅著臉說：「我不敢。」溫小平說：「這就對啦，如果那一天，你敢走在敦化北路上啃玉米的話，病就可以好上一半了。」[2]

只是，事事求精緻求完美的張繼高，再怎樣也做不到放下自己的形象，外弛內張的習性，就這樣慢慢侵蝕他的生命力。

## 【台北之音的林旺】

一九九三年初，一些有心的晚輩如徐璐、王健壯、陳怡真、陳浩，為了申請成立新電台「台北之音」，特地登門造訪，邀請張繼高擔任新電台的發起人。他很高興的答應了，卻有三個條件，即電台成立後，他絕不掛名、不管事、不領俸，是為另一「三不政策」。

新電台的籌備過程也是曲曲折折，歷經挫折，弄了近兩年，總算就緒，最後剩下一個難題，電台需要一個德高望重的人當董事長，大多數出資股東都屬意張繼高來擔任此職，於是

註2：郜瑩，〈願結來生歡喜自在緣〉，原載《青年日報》副刊，1995年7月31日；收錄於《追求完美－張繼高》，躍昇文化出版社。

當初這幾個晚輩又再度造訪，想要說服他出任，張繼高卻是堅拒不許，他說：「要改變三不政策可是要『修憲』的，不行！絕對不行！」有了資金與工作群的新電台，就因沒有董事長而陷入停擺。

就在這個時候，張繼高身體不適，在榮總檢查出得了肺癌。徐璐聞訊到醫院探望，張繼高仍一貫談笑風生，說些俏皮話如：「徐璐，我已向翟瑞瀝報告，我『胡了』！」然後突然對她說：「你上次和我談董事長的事，如果還需要，我接受了。快吧！趕快看看我還有什麼剩餘價值可以用，還能做什麼，我都做！」徐璐當場呆在那兒，兩三分鐘說不出話來。

電台在一九九五年二月開始測試，在試音的十天中，張繼高用了五台收音機測試電台的音質，徐璐每天都會接到他三至五通電話，告訴她：「現在音訊不錯」或「音訊變弱了」或「好像低音不夠」……；他會這麼興奮，是因為打破媒體壟斷，讓新媒體在台灣綻放一直是他的心願，但他的專業和精緻的追求，又使他對新媒體在軟硬體的呈現上都很悲觀和擔憂。

一九九五年三月一日，「台北之音」在早上六點正式開播，距張繼高病重去世，只有三個多月的時間。

他健康不佳，雖關切所有同仁，卻很少去電台，他對此有一套「林旺哲學」，說他是「台北之音」的林旺：「如果把台北之音比做動物園，動物園一定要有林旺，否則就好像少了什麼，而且，一旦票選，林旺的受歡迎度也一定是排名第一。但是，林旺畢竟是林旺，是給大家看的。妳想想看，如果林旺不

安分守己，還想管東管西，那牠還叫林旺嗎？」[3]

　　就這樣，他在接近人生終程之際，打破自己原先種種堅拒原則，只想發揮最大剩餘利用價值，但又非常明白分寸，不做分外的擾人之舉，只將他所知，不論是未來衛星發展或電台人事管理或待人處事，不厭其煩的傳授指導給向他請教的晚輩。

## 【必須贏的人】

　　另一個病榻旁打破的原則，就是不出書。

　　張繼高多年來在報章雜誌上發表的文章，一直受到各界人士的重視和喜愛，大家往往互相走告，影印傳閱，一些讀者更是剪貼起來保存。經營九歌出版社的蔡文甫，曾為了想出版張繼高的作品，將一九八四年以來《聯合報》副刊刊出〈未名集〉專欄作品剪貼成冊，並在一次文友餐敘中將辛苦製作的剪貼簿呈給他，希望得到他的同意，出版成書。但張繼高收下剪貼簿，卻斷然否決出書之議。蔡文甫遭此沒收書稿之挫，仍不死心，還是繼續回去剪貼文章。剪貼內容除了《聯副》〈未名集〉外，更擴及《中國時報》、《中華日報》及《音樂與音響》、《新聞鏡》、《皇冠》等刊物，同時也有許多文友出面游說，希望他改變不出書的原則，尤其是官麗嘉、楊小雲、鄁瑩、李宜涯等女性友人，多次從旁鼓吹出書，[4] 前後努力了有十年左右，如今，張繼高終於因罹病，自知時日無多而同意了。

　　一九九五年五月，張繼高第一本作品文集《必須贏的人》終於在千呼萬喚中面世，新書發表會上有許多文化界、音樂

註3：有關「台北之音」這段創台因緣，見徐璐，〈我全都記下來了〉，《Pianissimo張繼高與吳心柳》，允晨文化出版社。

註4：蔡文甫，〈剪稿十年方成書〉，《必須贏的人》出版序，九歌出版社。

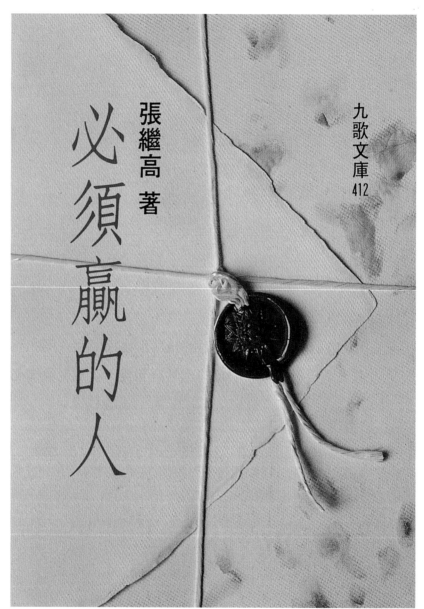

九歌文庫
412

張繼高 著

必須贏的人

▲ 病榻旁打破自己不出書的原則，張繼高的第一本文集《必須贏的人》終於面世
（1995年5月）。

界、新聞界人士到場祝賀，但是張繼高本人卻未出席，因為他到北京去練氣功了。

## 【紅塵難捨終須捨】

自從一九九四年八月張繼高檢查出有肺癌之後，翟瑞瀝急壞了，到處尋醫問藥，還曾帶著他到香港找一位大陸名醫求助，這位呂姓女醫師自言並不能治癒肺癌，但可以延長生命與減輕痛苦；在她診療後，曾告知說：「不醫不吃藥，壽命只有半年。」[5]

翟瑞瀝無法接受這一切，她曾情緒激動的無理取鬧，也曾兩人抱頭大哭；張繼高在外人面前仍表現得冷靜瀟灑，從容無畏，在接受放射線治療時，他並無一般病人諸如落髮、嘔吐等反應，他表彰自己和告慰朋友的幽默詞句是：「鈑金尚稱完好。」[6] 但和他朝夕相處、深知其性的小翟，卻知道他有多麼惶惑、愕然與不甘願，他們原先計畫要一起攜手共度的美好晚年，根本還沒開始呢，怎麼他的人生就要落幕了？

張繼高記下自己得知患病後的天數，記下自己的身體變化情況，人家看他氣色還好，他卻感知自己體力一天不如一天，他對翟瑞瀝說，如果有一天他不能自己洗澡，他就不想活了。一生愛面子、凡事求完美的他，如果連最基本的尊嚴都無法維持，那麼生有何歡？他絕不要忍受那種不堪。

翟瑞瀝聽朋友說大陸有一種「郭林氣功」，有些人練了有神效，她一心企盼有奇蹟出現，就在一九九五年四月間帶著他

生命的樂章

註5：胡有瑞，〈一份知心，一份情誼〉，收錄於《Pianissimo 張繼高與吳心柳》，允晨文化出版社。

註6：張作錦，〈生命不可不惜，不可苟惜〉，原載《聯合報》副刊，1995年6月22日；收錄於《Pianissimo張繼高與吳心柳》，允晨文化出版社。

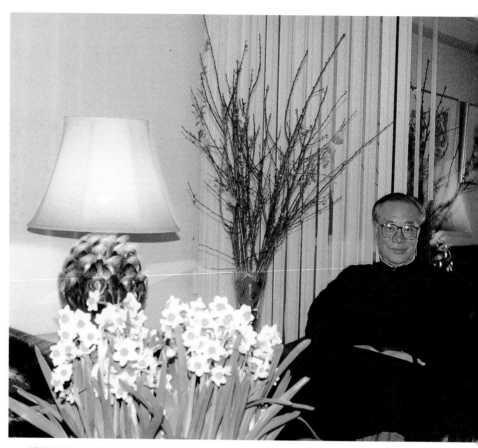

▲ 愛惜形象的張繼高，在病後仍維持他冷靜從容的神態，向朋友笑稱「鈑金尚稱完好」。

去北京練功。張繼高心知無望，但不想拂逆她的好意，也想在最後的日子回北京去看看，也就走了一趟。在去之前，他親筆寫下遺囑，交託給友人周碧瑟，對後事做了安排。

## 【揚帆出海，蜂蝶逐波逝】

到大陸兩周之後，他病情轉劇，回到台北進了孫逸仙癌症

中心。

他再壓抑忍耐，現在也忍不住會輕聲對自己說：「怎麼會這麼痛啊。」他仍愛這個塵世，也知道許多人愛著他，小翟、他的子女、還有那麼多平輩晚輩朋友，尤其是女性友人，他真的是不捨得走的。可是這副皮囊由不得他。

次子中復常在病房裡陪伴他過夜；他一向任子女自由發展，中復喜歡文科，台大歷史系念完後上了政大研究所，專攻冷門的民族學，他不像一般父母認為沒前途而去阻止，反而像朋友一樣常常和他談些治學之道，父子倆有一種親密而可以談心的連結，許多心事，他是可以讓這個兒子知道的。

六月二十日晚間，中復來換翟瑞瀝的班，讓她回去歇息；病房內夜深人未靜，蜷在牆邊小床上的中復聽見一陣響動，是父親難以入寐，坐起身來，在暗夜中低聲問：「現在幾點了？」中復看了錶答說：「兩點了。」這是張繼高在這紅塵人間最後的對話。其後他情況急轉直下，雖插管急救而無效，於六月二十一日清晨七時許宣告不治過世。

他生前立下的遺囑，要求捐贈可用器官，遺體供解剖研究後火化，骨灰投海，不發訃聞、不開弔，不叨擾朋友。這是他

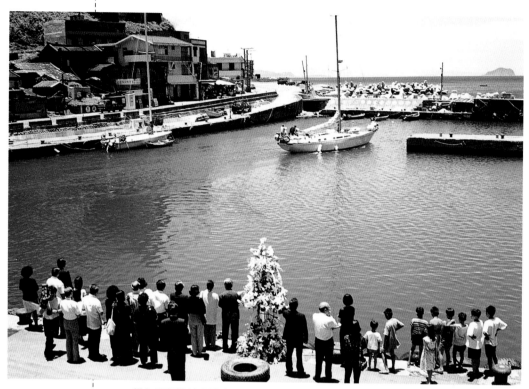

▲ 親友遙望載著張繼高骨灰的船出海。一個誠懇的活過精彩一生的人，將無形的貢獻留給眾人，塵世的一切什麼都沒帶走，他的骨灰播揚入海（1995年7月6日）。

一貫的瀟灑作風，也是他的體恤，不要翟瑞瀝再受那套繁文縟節的折騰。

他的親友遵囑行事，遺體做完病理解剖後，於七月六日火化，幾個親近家屬朋友「看著一縷青煙，漸漸化為烏有。骨灰於中午十二時出海，尹衍樑先生親自駕駛帆船，向東北方的富貴角航行，那裡，離家鄉最近。帆船出海後，出現一群蜜蜂，骨灰下海後，出現一群蝴蝶……」[7] 張繼高的骨灰，就這樣伴著鮮花，引著蜂蝶，和一本《必須贏的人》，一起隨波而逝。

註7：周碧瑟，〈帆船出海後〉，收錄於《Pianissimo張繼高與吳心柳》，允晨文化出版社。

攔得溪聲
日夜喧

# 春風輕拂催百花

　　在張繼高病危之際，九歌出版社的發行人蔡文甫正積極整理他的另兩本書稿，將他一九五四至一九五七年間在《中央日報》寫的〈樂府春秋〉專欄，一九五七至一九五八年間在《聯合報》寫的〈樂林廣記〉，一至一百五十期的《音樂與音響》雜誌的文章，以及《聯副》〈未名集〉專欄文字，全都找齊。

　　一九九五年八月，張繼高過世兩個月後，他的作品集《樂府春秋》、《從精緻到完美》兩書出版，將他一生對精緻文化的追求、對音樂的欣賞提倡做了完整的結集。從文章裡，我們可以看到他對音樂的浸染與評論、對音樂家的臧否與鼓勵，他的繫心於斯，也見證了台灣近半世紀來的音樂發展軌跡。

　　張繼高被大家認為是新聞人、文化人、音樂人，新聞人是因為他一生都在廣播電台、電視、報紙、雜誌等媒體業工作，而音樂人、文化人則是因為他的志業在此，他利用專業與職業，提倡分享他之所好，而就在幾十年默默的播種耕耘下，確實也滋潤了台灣這片原為音樂沙漠的大地，許多同輩與晚輩人士，或多或少都曾受到他的啟發。

## 【開拓與啟發的能量】

　　他對社會的影響力，大致可由「遠東音樂社」引進的音樂

藝術活動、《音樂與音響》雜誌的經營、以及各報專欄文章這
幾方面來觀察。

　　遠在四十年前，台灣還在燒煤球的時代，張繼高便與美國
大使館合作，接辦美國國務院ANTA的文化交流節目，將世界
知名傑出的音樂家、舞蹈家介紹給國人，開啓西方文化的一扇
窗；一九五七年以後，「遠東音樂社」陸續引進名聲樂家瑪麗

亞安德森、大提琴家皮亞第
戈果斯基、波士頓交響樂
團、聲樂家斯義桂、鋼琴家
塞爾金、維也納兒童合唱
團、法國大提琴家傅尼葉…
…等上百位音樂家，同時他
以「吳心柳」爲名寫的音樂
介紹與評論，也影響了那一
代許多年輕人。例如雲門舞
集的創始人林懷民，便曾這
麼說：

　　「認識張繼高先生之
前，我先知道吳心柳這個名
字：聽他在中廣主持的古典

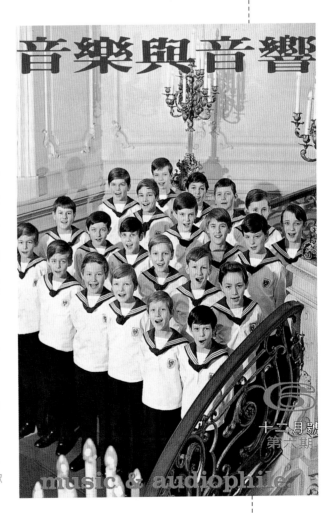

▶ 遠東音樂社引進的音樂團體中，
維也納兒童合唱團是深受大家歡
迎的一個。

▲ 雲門舞集的創立者林懷民，當年深受國外來台表演的音樂舞蹈團體啓發，日後逐能自成一家，樹立獨特的風格。

音樂節目，讀他在《聯合報》的專欄，他主編的《音樂與音響》，他出版的音樂叢書。由於遠東音樂社，我才有幸看到保羅泰勒、澳洲芭蕾，聽到維也納少年合唱團，在中山堂。這一切在那匱乏的時代，對我—— 和許多飢渴的年輕人，起了重大的啓蒙作用。」1

他可以說是具有代表性的描述了「音樂文化播種者」張繼高的影響力；另一位有代表性的例子，則是後來「新象」藝術機構的負責人許博允，他回憶說：

「記得小時候，在大家族的家庭裡，我叔叔組了一個『愛樂會』，七、八個人每天聚在一起，陶醉在品評古典音樂中，我們的音樂來源有三，一是我父親三十年來收購的七十八轉唱片，二是美軍電台的古典音樂時間，三就是張繼高先生主持的『空中音樂廳』。那一段時間是很甜美，十來歲的我，還寫了一張明信片與張先生討論音樂。」2

而這樣一位愛好音樂藝術者，追隨著「推動古典音樂的標竿」張繼高的腳步，日後也加入引進藝術活動的行列，成立

# 葛蘭姆舞團在臺灣

## ·簡太史·

時間：1974年8月27至9月6日

演出：8月30, 31, 9月1, 2日在臺北　國父紀念館演出四場，
　　　9月4日在臺中中興堂演出一場。

節目：「悔罪者」，「心靈的洞穴」，「天使的嬉樂」，「紛爭的
　　　樂園」，及「葛蘭姆舞蹈藝術的講解示範」。

人數：共三十五人，道具51箱，共7500磅。

---

### 美國國務院　遠東音樂社
#### 共同主辦

## 瑪莎·葛蘭姆現代舞團

#### 瑪莎·葛蘭姆女士：藝術指導
#### MARTHA GRAHAM: ARTISTIC DIRECTOR

民國六十三年八月卅日至九月四日在台北國父紀念館、及台中中興堂，共演出五場。

| | |
|---|---|
| 淺川高子<br>TAKAKO ASAKAWA | 費麗絲·古特勒<br>PHYLLIS GUTELIES |
| 木村百合子<br>YURIKO KIMURA | 羅伯特·包維蘭<br>ROBERT POWELL |
| 羅絲·派克斯<br>ROSS PARKES | 威廉·卡特蘭<br>WILLIAM CARTER |
| 大衛·華克蘭<br>DAVID H. WALKER | 黛安·葛蕾<br>DIANE GRAY |

| | | | |
|---|---|---|---|
| 朱蒂·霍根<br>JUDITH HOGAN | 珍妮·艾蘭白<br>JANET EILBER | 蓓姬·李曼<br>PEGGY LYMAN | 丁文格<br>TIM WENGERD |
| 馬利·德拉莫<br>MARIO DELAMO | 丹尼·馬拉尼<br>DANIEL MALONEY | 彼德·史巴靈<br>PETER SPARLING | 丹娜·哈特<br>DIANA HART |
| 大衛·蔡斯<br>DAVID CHASE | 魯琴·密其蘭<br>LUCINDA MITCHELL | 卡爾·巴瑞斯<br>CARL PARIS | 朋尼·大田<br>BONNIE ODA |
| 艾莉·紐頓<br>ERIC NEWTON | 雪萊·華盛頓<br>SHELLEY WASHINGTON | 蘇珊·瑪桂<br>SUSAN MCGUIRE | 艾西·懷特<br>ELISE MONTE |

舞台設計：ISAMU NOGUCHI　　　團務經理：TENNENT MCDANIEL
燈光設計：JEAN ROSENTHAL　　　舞台總管：HOWARD C. SMITH
服裝設計：URSULA REED　　　助理舞台總管：ANNE M. BATCHELDER
練習指導：ROBERT POWELL　　　服裝道具：URSULA REED
演出監督：WILLIAM BATCHELDER　助理服裝道具：DANIEL LOMAX
行政主管：RON PROTAS　　　　技術助理：FRANK LACKNOR
鋼琴伴奏：LOUIS STEWART

在華演出主要工作人員：策劃：張繼高　節目解說：林懷民　業務經理：錢沼平
舞台事務：聶光炎　演出事務：張静濤以及美國新聞處文化組萬茂、洪宏齡諸先生。

▲ 瑪莎·葛蘭姆現代舞團來台演出五場，是當年藝文界一件盛事。這是表演的節目單（1974年）。

註1：林懷民，〈到北投聽那卡西〉，原載《民生報》，1995年7月3日；收錄於《Pianissimo張繼高與吳心柳》，允晨文化出版社。

註2：許博允，〈從小到大都有他──繼老！我倆要一起再幹！〉，原載《民生報》，1995年6月22日；收錄於《Pianissimo張繼高與吳心柳》，允晨文化出版社。

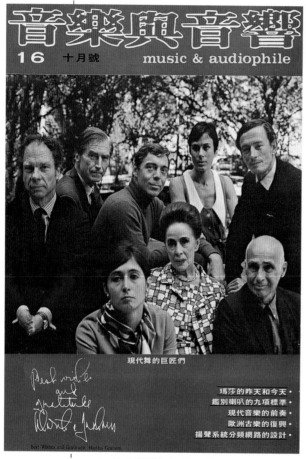

**音樂與音響**
**16** 十月號　music & audiophile

現代舞的巨匠們

瑪莎的昨天和今天‧
鑑別喇叭的九項標準‧
現代音樂的前奏‧
歐洲古樂的復興‧
揚聲系統分頻網路的設計‧

Best Wishes and Gratitude, Martha Graham

▲ 當今現代舞巨匠八人留下的歷史性合影，其中瑪莎‧葛蘭姆（前排中），保羅‧泰勒（後排左三），荷西‧李蒙（前排右一）都應邀來台演出過。

「新象」機構，踵繼了「遠東音樂社」的功用，這不能說不是一種啟發與薪傳。

張繼高在中廣任職的時候，曾經跑遍台灣協助設立無線廣播網，並與國際傳播界建立連繫；今天愛樂者等閒便能聽到調頻電台的音樂節目，其實他是促成的先鋒之一；而傳播業一些廣告公司採取國際合作的形式，他亦為始作俑者。

他提倡精緻文化，古典音樂是當中最重要的一環。而古典音樂的欣賞是要透過嚴謹的學習，不是唾手可得的；他曾因勢乘便，力主在政大新聞系開一門「音樂概論」的課，加強新聞系學生的人文藝術修養。每周兩堂，由大師級的音樂教授，帶領大家作一些樂曲欣賞，介紹音樂家小傳及音樂史，讓學生在潛移默化中受到陶冶。有名的作曲家許常惠、音樂家戴洪軒，都曾因此受聘在政大新聞系授課，與新聞系學生結下良好因緣，也有

助新聞界新血提升自己的人文水準。

　　如是，張繼高的創意與辛勤，便在他走過的每個領域都留下或深或淺的痕跡，讓後人隨之踐履，發揚光大，這實為一種開拓者的能量。而他對音樂的用心之深，對音樂家的觀察之細，更讓他能稱職的扮演好一個樂評人的角色。

## 【重視人文內涵】

　　大約二十年前，正是馬友友、林昭亮、陳必先這幾位音樂家崛起的時候，張繼高對他們的表現很留意，也真誠的提出自己的觀察與勸勉，在今天回顧起來，他的見解仍然靈光灼灼，值得重視。

　　他說，稱得上「偉大」的音樂家，都有一個共同的特點，就是除了音樂之外還有淵博的知識學養，甚至休休有容的風範。因為音樂博大精深，凡是真正能夠擁有它、了解它、演奏

▲ 許常惠（右四）曾在張繼高（右三）引介下至政大新聞系教音樂，讓新聞系的學生也能培養一些文藝氣質。

它、欣賞它的人，一定會具有非凡的深度，次焉者也會顯得不同流俗。

他對天才型小提琴家林昭亮的觀感與期望是：

「這次林昭亮隨紐約愛樂回來，看到他又成熟了一點，穩重了一點，……我問他最近讀過些什麼書？他笑得很靦腆，説音樂會太多，『沒讀什麼書』。我心裡想，希望他不要變成第二個陳必先；更不希望他的造詣以帕爾曼（Itzhak Perlman, 1945~）為頂點，那樣『我們以你為榮』的幅面就不會很大。

理由非常簡單，音樂不是技術，是藝術。弓法、指法再精確，再完美無疵，甚至一口氣可以拉完帕格尼尼（Nicolo Paganini, 1782~1840）的《廿四首隨想曲》，視巴赫的《無伴奏奏鳴曲》如無物——如果他腦子裡是空空的，沒有思想、沒有感情，缺少哲思，對西方的歷史、文化、其他藝術根本不能理解與溶入，他充其量只是個『匠』，不會變成藝術家。在他年輕的時候，因為聽眾還可以以其少年有成，欣賞其技；如果中年以後依然膚淺，依然在他的聲音中找不出來信息或感情，那會變得很可悲。……我很怕林昭亮變成柯岡（Lesnid Kogan）、森諾夫斯基（最近還來過台灣）、黎奇（R.Ricci），少年輝煌一時，進入中年，就聲譽日衰，越來離『藝術家』的地位越遠。那真會令人失望極了。」[3]

他並且提出要林昭亮多讀書、多思考、多觀察，多和有思想的人交往，把認知力投入西方的歷史與文化中，「因為你演奏的是西方的音樂，表現的是西方的藝術與思想，如果你連洛

註3：張繼高，〈馬友友·林昭亮·陳必先〉，原載《中華日報》副刊，1984年10月8日；收錄於《必須贏的人》，九歌出版社。

可可和巴洛克都不能認識，試問你怎麼能夠正確的去詮釋巴赫呢？如果不能了解十九世紀的歐洲和十七世紀的不同，把莫札特拉得像柴可夫斯基也不行啊！陳必先的日漸失去光芒，在歐洲闖不出天下，其主要原因即在此。她的技術之好，絕不次於任何第一流的鋼琴家，但她的腦子裡沒有歐洲的斷層，沒有情趣，於是也就沒有了深度。」[4]

　　陳必先是自幼留德，非常努力練習的鋼琴演奏家，一天要練琴十小時，但是因專注於技術面，壓力太大，人變得焦慮緊張，亦無提升人文修養的見識，就只成爲技巧精湛者，而未能入於大師境地，十分可惜。與這兩人同時的大提琴家馬友友，則是一番不同情境：

　　「馬友友的際遇就比林昭亮、陳必先都好，他的父親馬孝駿博士深知文化汲取的重要，把馬友友送往哈佛去住幾年。哈佛是西方人文

▲ 陳必先是留德的鋼琴演奏家，十分努力，技巧精湛，可惜未能再上層樓，入於大師之列。

註4：同註3。

蓄萃的地方，那裡也許沒有第一流的大提琴老師，但是那裡有思想、有文化，如今似乎可以肯定的，年輕一輩的中國音樂家中，將來可望變成Maestro（大師）級角色的，馬友友的希望最濃。」[5]

張繼高直言不諱的陳述他的觀察並做了預言，在今天看來，確實如他所說，音樂是文化內容所呈現的一種語言，只有技巧成不了大師，當年三位年輕音樂家如今升沈有異，關鍵就在有無人文涵養。「腹有詩書氣自華」是他對音樂家的期許，也是一個有宏觀識見的樂評者，才會說出這樣的真心話。

## 【對音樂家的觀察與關心】

一九七九年四月八日，七十二歲的音樂家李抱忱去世，隔了兩天，張繼高便在報上發表紀念文字，追述他的生平成就與性情，其中有謂：

「在患糖尿病、心臟病以前，李先生是一個樂觀、進取、幽默而適度多禮的人。他自幼在西化的教育環境中長大（北平崇實中學、燕京大學、歐柏林學院、哥倫比亞大學），但由於那一輩人物對中國傳統文化，均有淵源，所以中西交集一身，反有一種特殊的和諧放散於行止之間。……

論工作，李先生的一生可做二分，即語言學與音樂。他在耶魯、美國陸軍語文學校及愛渥華大學一共教了二十五年中國語文（因病提早半年退休），這方面的成就，國內鮮少宣揚，事實上是有他的成就的。……在這一行裡，Dr. P.C. Lee的名字

註5：同註3。

註6：張繼高，〈不懈的人專注的心——敬悼李抱忱先生〉，原載《聯合報》副刊，1979年4月10日；收錄於《必須贏的人》，九歌出版。

是很響亮的。

然而，他更愛音樂。三十七歲之前，他教音樂（北平育英中學，重慶國立音樂院），六十五歲以後，他奉獻音樂。但在三十七歲到六十五歲這二十八年間，他一天也沒離開音樂，他作曲、編曲（初步估計這段日子他的作品約為一百至一百二十首左右），連他的美國學生，都被他訓練得能用中文唱《滿江紅》和《鋤頭歌》，他專注於對合唱音樂的指揮、訓練和編曲，獨此一道，歷四十八年而不懈。

……如果嚴格的推敲起來，說李先生是一位音樂教育家，比說他是作曲家或者更合適些。」[6]

如果張繼高平日不曾留心這些音樂家，不關心他們的作為、收集他們的資料，他如何能在短時間內就整理出大概，寫出他的悼念？而他與這些音樂家或多或少都有點交情，使得文章裡也帶著內心深處的感受：

「有一次音樂會後，我送他回家，途中他喃喃的說：『最近我突然感覺到，雖然我成天大聲

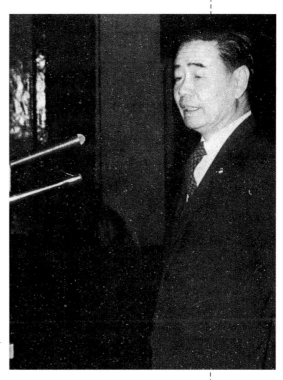

▶ 音樂家李抱忱在語言學上也卓有成就，一生作曲上百首，對合唱音樂的指揮訓練、編曲十分專擅。

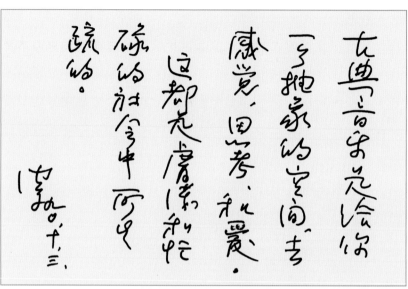

▲ 張繼高愛好古典音樂，有其精神上的意義，他在便箋上曾記下：「古典音樂是給你一個抽象的空間，去感覺、思考和愛。這都是膚淺的社會中所生疏的。」

吆喝，可是聽我的人越來越少⋯⋯是不是因為我住定了，不再是遠來的和尚，人家認為我不會唸經了？⋯⋯你辦遠東音樂社，寫文章也二十多年了吧，你有沒有這種感覺？』

　　黑夜中我側視他一眼，車在北新公路上飛馳。剎那間，我忽然覺得他是一位非常、非常寂寞的老人。」[7]

　　另一位大家熟悉的作曲家趙元任，於一九八二年過世時，張繼高也用一篇感性的〈將軍已死圓圓老〉來悼念他，其中談到一些早年軼聞，趙元任與胡適曾是美國康乃爾大學的同學，有音樂會時趙元任會拉著胡適去參加，但胡卻不感興趣：

　　「『他就是愛作詩，我不會作詩，只好作曲了。』趙先生幽幽的說。在他們那一輩朋友中，傅斯年、李濟之兩位先生也與

音樂無緣。……他說：『倒是學自然科學的比較喜歡音樂。…』我告訴他，台灣的大學生中，理工學院的學生欣賞音樂的水準也是很高的，這可能和接近數學有關，因為音樂在結構層面上乃是音的排列組合，其性質和數學相當接近。文法學系的學生因為缺少這種天分或訓練，所以往往反而較少能夠接近古典音樂。趙先生深然此說，他透露他在第一次留美專攻數學的時候，就曾用數學的方法，分析過巴赫的賦格曲。……」[8]

這裡透露的是，喜歡古典音樂者其實要有某種結構嚴謹的心智傾向，才能靜下心來有耐性的慢慢體會，不是一蹴而幾或隨意聽聽的就能變成愛好者與專家。

「在我的印象中，趙先生應該是一位十足的科學家，音樂純然是他的興趣。六十年前中國的那一代學人，大都各具丰采。除了精通本門所學，對於琴棋書畫，詩酒文章，幾乎都能亮幾手。因為，他們在上洋學堂之前，對中國經史子集，詩辭歌賦，都已有基礎。留洋回來，正值白話文運動興起，大家競寫新詩。那時候像胡適之、劉半農、徐志摩，都正熱情而年輕。有人寫詩，趙先生興起，就替他譜上一曲，往往一個晚上就寫好了。像《上山》、《叫我如何不想他》、《小詩》、《茶花女飲酒歌》、《海韻》、《瓶花》、《也是微雲》，都是這樣寫成的。趙先生最怕人家稱他作曲家，他說他充其量只是一個『譜曲家』而已。」[9]

在這短短的一段文字裡，我們看到當年那個人文薈萃、文采風流的時代，年輕人詩與歌與熱情交融的情境下，共創出後

註8：張繼高，〈將軍已死圓圓老——憶念趙元任先生〉，原載《音樂與音響》，106期，1982年4月；收錄於《必須贏的人》，九歌出版。

註9：同註8。

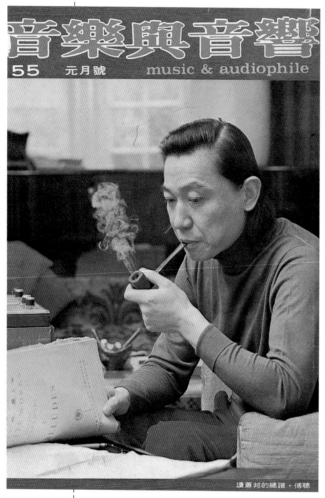

音樂與音響
55 元月號 music & audiophile

讀蕭邦的總譜·傅聰

▲ 鋼琴家傅聰以音樂表達思想,他的演奏在張繼高看來,有如中國傳統的文人畫。

人傳唱的美麗曲調,其中有一種意興風發,渾然天成的意味,令人艷羨,亦令人低迴不已。

張繼高對音樂家應有文化內涵的期許,則在知名鋼琴家傅聰身上得到落實;一九八二年傅聰來台開演奏會,張繼高對他的歡迎文章裡這樣寫著:

「傅聰不僅僅是一位鋼琴家而已,他是典型的有詩人內涵的中國知識分子,他了解西方並認識西方的長處和短處……。鋼琴只是他表達思想的一個工具;音樂只是他用來述說的另一種語言。他的演奏,有如傳統的『文人畫』,比較著重意境。……他對中國傳統美的一面的熟稔和熱愛,可以說大過他的琴藝。……他彈莫札特的Rondo,腦子裡想的是李後主『清平樂』最後一句的情懷。

『別來春半,觸目愁腸斷,砌下落梅如雪亂,拂了一身還

滿，雁來音信無憑，路遙歸夢難成，離恨恰如春草，更行更遠還生。』

他就認為：這句『更行更遠還生』就是那首Rondo的主題味道，每一次回來，都更加幽怨，結束時彷彿又不曾結束……。」[10]

演奏者能從樂音中傳達出情意，令人感受到幽微的思緒，當然是已入化境的表現，而聆樂者能聽出其中深意，並且拈出以饗眾，這何嘗不是一種知音的功力。張繼高多年來設法傳達給愛樂者的，便是這種超越技巧而直探背後情意的觀念。他品評音樂家的表現時，也常以一種宏觀角度，由其內在涵養與意境做觀察，這種樂評態度不能只仗著對音樂的知識廣博，還要有一顆能感通的心、一種精神上的見地，以及諄諄不倦的引領與分享，他雖自言沒有母雞帶小雞的耐性，但在作樂評這件事上，他其實是扮演了類似的角色。

註10：張繼高，〈知識分子應該像鳥——歡迎傳聽〉，原載《音樂與音響》，108期，1982年6月；收錄於《必須贏的人》，九歌出版社。

# 願將金針渡與人

　　張繼高雖然喜愛西方古典音樂，但並非一面倒的認為凡是西方的就一定好，對於中國人唱起中國藝術歌曲卻用西洋唱腔，他就老實不客氣的表白過很不順暢、不舒服。他在〈聽中國歌的困惑〉一文中，曾詳細探討此事。他說：

　　「每當我聽中國聲樂家演唱中國藝術歌曲時，總覺得形象有些失真。尤其是他們演唱傳統的民歌時，更覺得很少帶有真正的中國味道。……當他們用西洋的強聲唱法，或以帶顫音的花腔唱法在大聲高唱那些十分鄉土味道的民謠詞句時，我時常感到非常矛盾地在接受著。有時候我覺得他們的技巧實在好，但是很難被感動。」[1]

　　他以低音歌王斯義桂為例，斯氏在紐約大都會歌劇院唱過《魔笛》，在德國漢堡唱過布拉姆斯作品，都受到很高推崇，「他的歌唱造詣當然已毫無疑問地被肯定，然而，當我聽他唱《虹彩妹妹》時，就覺得綏遠人的調調兒該不是那樣的啊！他唱的《小放牛》，怎麼嗅不到泥土味兒呢？還有，當他唱《叫我如何不想他》時，『……月光戀愛著海洋，海洋戀愛著月光……水面落花慢慢流，水底魚兒慢慢游……』這幾句還輕柔婉約，怎麼到了最後一句『西天還有些兒殘霞，教我如何不想他』（尤其是最後七個字），突然變得激昂慷慨，聲嘯長虹，登時就

註1：張繼高，〈聽中國歌的困惑〉，原載《音樂與音響》，107期，1982年5月；收錄於《必須贏的人》，九歌出版。

令我想起莫札特歌劇《魔笛》裡大祭司的那個樣子來了。照說，這是一首很抒情，很幽怨，懷念戀人的歌曲，怎麼經過這麼有名的大師詮釋之後，變成這麼不可解了呢？」[2]

他的疑問，其實就是一般人的疑問：為什麼藝術歌曲聽起來都是音量宏大，卻聽不清歌詞唱的是什麼，大家只好以聲音大小來論高下，咬字與詞中情意都顧不著了。

## 【正統聲樂與流行音樂】

要追究此中原因，實因西方人兩百年來，為了要在宏廣的歌劇院舞台上唱出令數千觀眾都能聽到的歌聲，發展出一套特有的發聲法，以訓練呼吸及頭腔、胸腔、腹腔的共鳴，甚至矯

▲ 斯義桂（中）是有名的低音歌王，張繼高在家中接待這位老友，左邊是經營文星書店的蕭孟能。

註2：同註1。

正口型，其結果是聲音固然練到宏亮震耳的地步，但咬字卻愈來愈不清楚，而歌劇表演的造型與演唱，都誇大到違情悖理，嫵媚盡失，例如讓一個一百八十磅的壯碩婦女去演失戀而有肺病的弱女，歌聲嘹亮的唱著悲苦自憐的死前嘆惋，毫無說服力，但卻是早已定型的模式。

中國的音樂被西化也有幾十年，學校裡教的也是西方那一套，唱的人習慣接受西方發聲法，聽的人也以為聲樂就一定要這樣唱，結果藝術歌曲（或聲樂）就變成和一般人隔離的音樂，需要極優異的天賦（嗓音寬厚柔亮），再加經年累月的磨鍊，才能竟功，屬於高不可攀、非一般人能企及的領域。

相對的，流行歌曲就是一般人廣能接受的音樂。因為流行歌曲的

音樂與音響
music & audiophile
9 第九期·民國六十三年三月一日出版

三月·德國歌劇電影節

費加洛的婚禮
沙皇與木匠·魔彈射手
魔　笛·紐倫堡的名歌手
伍来克

▲ 西方歌劇表演注重聲音宏大寬廣，因而發展出特有的發聲法，但演員的造型與演唱有時失於誇張，缺乏說服力。

詞通常都是淺顯易懂而生活化，容易記憶，另外它的曲調通常也不繁複，沒有太高太低的音階（不需要展現非凡的跨越兩個八度的能力），聽來輕鬆自然，易於上口。藝術歌曲不但有時奇詭瑰麗，難以聽懂，更怕的是若唱到高音失控破音，唱的人辛苦，聽的人也為之肌肉緊縮，捏把冷汗。

聽流行歌曲的人不須有這種緊張狀況，因為「唱歌的人用麥克風幫忙擴大音量，發聲不必用力，於是橫膈膜就沒有壓力，聽起來就會順暢自然，也容易有表情。只要呼吸控制得好，唱與聽的人都很容易互相感受。……聽流行歌還有一種妙處，就是歌者的音質不一定需要醇明柔美，有許多微帶沙啞但很厚實的聲音，輕輕吟哦，更覺得別有風味，這在藝術歌曲中是絕對辦不到的。」[3]

張繼高顯然不是一面倒的一定要大家推崇正統音樂，在細心研究正統與流行音樂的差異後，他肯定許多流行音樂是迷人而有娛樂性的，他說：

「不少正統音樂界人士對流行歌在心理上予以排斥，其實完全沒有必要。流行歌事實上是一面鏡子，適度地反映了所在國家的音樂水準。在正統音樂水準不高的國家，流行歌的寫作和演唱也同樣會沒有水準。古往今來，任何時代、任何國家都是喜歡流行歌的聽眾，遠多過愛好嚴肅音樂的。」[4]

他認為，流行音樂不是壞事，可以不低俗；流行音樂「一定」會存在，也應該存在。它是商業支配下，大量生產的一種「工藝品」，完全否定或承認其藝術價值，都是一種偏差。他提

註3：同註1。

註4：同註1。

出的改進流行音樂的方法是，提升其水準，讓受過正統音樂教育與訓練者，包括作曲、配器、演唱等高水準專業人才大量參與；同時發掘懂音韻而有深度的作詞人，因為好的曲可以使音樂流行，好的詞則可以使之流傳。此外，正統的西洋音樂和中國音樂的教育、研究、演出也要加強，因為這是流行音樂的母體，音樂上的大經大法在這裡，提升的原動力也在這裡，如果對此偏枯忽視，流行音樂也會因而氾濫低俗。[5] 他說：

> 「今天台灣的問題是……正式受過音樂訓練的人不肯紆尊降貴，在觀念上不願意介入這個職業圈。我們學過音樂的人本來就少，大家再端著空架子一天到晚想念貝多芬或卡羅素……，那情況也很淒清的。……能寫幾首出色的流行音樂，對藝術生命同樣有意義的。我常在廣播或電視裡注意聽流行歌，並打聽他們的學習或創作背景，結果是但凡受過一點點正式訓練的，一出手就迥然不同。學過唱的人一開口，那發聲和口形就不一樣。」[6]

張繼高曾苦思要如何才能發展音樂，而由倒推法得出一個結論：就是要考慮一般聽眾的接受狀態，亦即要以不懂五線譜、也不會視唱的芸芸眾生為對象，結果當然就是從流行音樂下手，透過它來提升水準，而不是一味的排拒或貶抑。

## 【音樂的金字塔結構】

張繼高之欣賞與提倡音樂，是為了貼近真正的生活，真正由其中得到受用，而不是為了炫耀自己的高貴或深奧，以之驕

註5：張繼高，〈流行音樂需要提升〉，原載《音樂與音響》，52期，1977年10月；收錄於《樂府春秋》，九歌出版社。

註6：同註5。

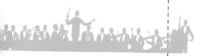

人。他的眾多後輩友人中，有一位為國立編譯館編國小音樂教材的音樂老師，曾為了如何選材向他請教，他就提出，只要先教小朋友聽音樂、欣賞音樂，循序漸進而至會唱一些好聽的歌即可，不需要教太深的樂理，斲傷了興致。大家若記得在中學時代的音樂課，音樂老師要求視唱認譜，且只唱譜而不唱歌詞，幾年下來，學生可能沒有一首歌是完整記得歌詞的，更別說唱出其中情意了，而高深的樂理在多年後早就還給老師，音樂課怡情養性的功能絲毫未達成，只留下困難與高不可攀的印象，這樣的音樂教育，實在無助於音樂的發展或提升。

當然，就整個音樂體系的結構而言，仍有一些階梯式的差別，而且是由低而高，由淺而深。在張繼高的心目中，音樂金字塔的底層，是一般所說的流行音樂、熱門音樂，廣被眾人接受，有時還背負靡靡之音的貶稱；金字塔的中層，是民歌、民謠，為不同民族在不同時代、不同地區所創作流傳，是具有民族

▶ 張繼高將音樂擬畫的形容：「交響樂是宋大軸山水，室內樂是水墨畫，鋼琴是法書（蕭邦黃山谷，巴哈顏真卿，Mozart趙孟頫），奏鳴曲是人物畫。」

色彩的民間音樂，即使不夠精緻，仍然有其不可忽視的歷史意義；金字塔的上層，則是精緻的古典音樂，其價值在於當中有大經大法，不能憑著一時的感情衝動便創作出來或演唱、演奏，必須經過嚴謹的學習操練，才能夠去欣賞或演奏、創作，它經得起時間的考驗，能夠流傳久遠，有其不可忽視、不可磨滅的意義在。

張繼高自己也是經過長時間的涵詠學習，才得以邁入古典音樂的殿堂。他會收集同音樂曲不同年代、或不同音樂家演唱演奏的各種版本，關起門來，慢慢聆聽比較，體會其中意境差別，這功夫下得久了，自然能有所體悟。因此，他一再強調，精緻事物不是唾手可得，必須要下點苦功，而由民歌、輕音樂等較容易欣賞的領域入手，不失為實際可行的方法。當然，喜歡流行音樂者，他日亦有由淺入深，進入精緻頂端的潛力，無須貶抑。

## 【從生活到生命層面】

張繼高曾經提出一個看法：「音響是手段，音樂才是目的。」擁有一套好的音響器材，是為了播放聆聽美好的音樂。但是社會富裕到一個程度後，一個人買東西未必是為了它的功能或實用性，有時就只是為了擁有與顯示財力，因此有些富有人士買昂貴音響，只是為了炫耀同儕與裝飾客廳，倒未必懂得欣賞音樂。對於這種現象，張繼高倒是很寬容的視之為「必要之惡」，他說：

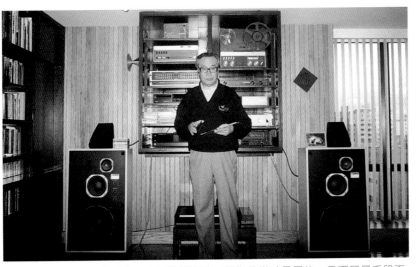

▲ 張繼高家中的音響是實用多於裝飾意味，因為音樂才是目的，音響只是手段而已。

「畢竟，音響已流為一種時尚、一種裝飾，甚至是一種必須。人的住家需要裝飾，人的『需求』也要裝飾。因此，有時音響本身也會是一種目的。許多『新貴』所擁有的昂貴音響器材有時根本不會用，更不懂得欣賞，可是在這『自滿的年代』，人在『取得和擁有』時就是一種快樂。……聽音樂已淪為次要目的。」[7]

他自己對於音響則是有某種愛賞的成分在內，認為精品音響確實迷人，音色有如上好珠玉香水或醇酒，細聆之則深沈纖細交織，其結構設計亦華麗雍容，令人沈迷，他連在暗夜中看到真空管頂上那點點橘紅燈絲，都覺得「溫婉有光，直覺上它散發出來的音樂，都是一種溫存，一種美，一種風韻，一種感激。」[8]

註7：張繼高，〈音樂音響・生命生活〉，原載《聯合報》副刊，1992年12月11日；收錄於《必須贏的人》，九歌出版社。

註8：同註7。

我們可以看到他自己的感覺與想像力，是如何爲那無生命的事物賦予了美麗的意義。而他一直認爲，音樂是一種超絕的藝術，甚而是一種語言與思想。他花了四十年的功夫，由一個門外漢慢慢學著成爲一個聆賞的專家，年輕時的他喜歡蕭邦與柴可夫斯基，中年後則移愛巴赫與華格納。對西方古典音樂的欣賞，使他兼及了歐洲的歷史、宗教、文化、詩與戲劇，在他苦讀史懷哲的巴赫傳記時，曾大量吸收組織嚴格的賦格曲式，訓練了他中年時期的紀律思考和排列組合的能力。他形容自己對音樂的美感經驗是：

　　「第一次聽帕蒂高爾斯基的大提琴，艾爾曼的小提琴，魯道夫‧塞金彈貝多芬，史華茲柯芙獨唱，都使我有一種畢生揮之不去的沁人心脾的絕對美感。在柏林愛樂大廳沙爾斯堡節日廳，維也納大廳聽卡拉揚指揮『創世紀』，在聽到亞當夏娃的二重唱時，不自覺地淚眼涔涔：聽卡爾貝姆指揮莫札特，凱立博指揮貝多芬，那種正大方圓，感動得不知怎樣形容。西方交響樂形式之擅能同時描寫多元，對這種複音音樂的精微感受，也是我在接觸其他藝術時，不曾感受過的。」[9]

　　音樂不僅能引發人的情緒感受，也自有其精確嚴謹的一面，在張繼高看來，「古典音樂有一半性格是理性的，另一半才是感情內涵。巴洛克前後的典型作品就非常之數學化，因此經典作品都顯得相當拘謹與高雅。這種『理性的快樂』是人類所能享受到的娛樂喜悅的最高形式。其結構風格完整而具統一性，特別是生活在今天的人，倘能濡浸一些這種感受，對生活

註 9：同註7。

註10：同註7。

112　攔得溪聲日夜喧

之混亂，生命之無依，也許會有些鎮定或撫慰作用。」[10]

　　現今的科學研究已指出，音聲頻率對人體會產生特定作用，尤其是西方古典音樂的旋律，對人的情緒或能安撫或能激勵，甚至有治療之效；以今日人類所處的壓迫性環境與種種身心失調的狀況而言，除了尋求一些心靈寄託外，音樂實為一種最容易紓解身心壓力的良方，而這種效用，顯然愛樂人的體會是最深刻，也難怪他總想與人分享，願將金針度與人。

　　從音聲到音樂，就像由生活進至生命層次一樣，有一種境地上的超越。張繼高對此的體會是：

▲ 張繼高對歐洲情有獨鍾，這是到法國遊賞，模仿彫像夾物腋下之姿（1980年）。

▶ 在北歐丹麥與安徒生的彫像相依偎（1994年）。

▲ 張繼高透過古典音樂而對歐洲的歷史文化有了興趣，屢次親訪這個「上天眷顧的地方」。

「聲音不是音樂，藏在聲音裡的感情、意境才是音樂。人在富足，有過見識，被某種『博大』觀照過之後，總會感到自己的渺小與無助。因此人才需要藝術與宗教，用來避靜藏心，藉安生命。……我常覺得，世間一切有形的瑰麗莊嚴，都是為了影響感染人的，使人變得精緻。粗陋是一種墮落，是一種回返退化的方式，即令把黃金寶石精鑲在馬桶上，也是一種昂貴的粗陋。這種生活與生命都不會持久。音樂不說教，但卻能幫助人感到一種較高尚的選擇，是有必要的。」[11]

他一直認為，古典音樂的性質與結構是以「精緻」為基礎的。在數學、物理、哲學、文學、繪畫、戲劇、舞蹈等學科沒有基礎的國家，不可能有上乘的古典音樂，就算有上述這些，

若缺了冶金、精密機械、建築和高等教育，也無法滋長古典音樂，因為若沒有精密的冶金技術，就做不出鋼琴的絃和銅骨架；一支好的法國號，其活塞瓣的精密度一如汽車引擎。精緻文化與精密生產技術原是互為表裡的。

若問什麼樣的人才算是精緻，他的回答是：

「本身的思想（以及思想方法）是科學、邏輯而細密的，起碼懂一門有系統的知識或技藝，當然，還得有些藝術的涵養。他的言談舉止有一定的規範或模式，本身精緻，並能欣賞精緻者。總之，要有較高的格調。」[12]

精緻來自一個人的精神氣質層面，與教育水準並無絕對關係，「博士」只是有專門知識，不代表一定有修養，更未必是精緻化身，有時在工人農夫身上，反而也能找到氣質與精緻：「精緻是一種修養、心態和一種認知。」而聽音樂和用心使用音樂器材，正是一種培養精緻文化的好方法。

張繼高自覺是一個由音樂生活中獲益極多的人，他說：

「我所學、所修、所賴以為生的職業，都和音樂沒多大關係，因為愛，才入迷，才用心專研。……它讓我認識了什麼是美和精緻，科學和藝術的關聯，提示了我長成後的生命中的價值觀。總之，音樂豐富了我每一個階段的生活，不管我是在忙，在閒，在得意或失意的時候，不同的作品總能給我一些啟示和安慰。」[13]

在意識和下意識中，他總想將他因愛樂而得到的快樂，公諸於人，讓更多的人和他一樣同受其惠，這好像是他的義務或

註11：同註7。

註12：張繼高，〈精緻的年代〉，原載《音樂與音響》，124期，1983年10月；收錄於《樂府春秋》，九歌出版社。

註13：張繼高，〈自覺有一種義務〉，原載《音樂與音響》，135期，1984年9月；收錄於《樂府春秋》，九歌出版社。

▲ 張繼高一生提倡精緻文化，穿著舉止十足的英國紳士風，是個精神上的「最後的貴族」。

責任。因此，儘管他一生都在新聞工作的崗位上，卻始終沒荒廢傳布音樂的志業，不論是寫音樂專欄，經營「遠東音樂社」，主持中廣音樂節目，辦《音樂與音響》雜誌，全都出於一以貫之的愛樂情懷，以及他的一種「義務感」，也因此，他的一生為我們留下如此豐盛的音樂貢獻，交織出美麗的精緻典範，而這一切，就只是出於他「願與眾人共享」的性情。

《天下雜誌》在二〇〇〇年曾做過一期專輯，列出兩百位各行各業對台灣有影響力、形塑了今日台灣風貌的人士，張繼高便是其中之一。這是社會給他的一個評價，而我們可以說，這是個公允的評價。

堂堂溪水

出前村

# 張繼高年表

| 年　代 | 大事紀 |
|---|---|
| 1926年 | ◎ 農曆6月2日生於河北天津市，為父親張寶華、母親寶氏之長子。 |
| 1931~1936年<br>（5~10歲） | ◎ 五歲時「九一八事變」爆發，念小學時日本關東軍於河北成立冀東自治政府（1935年）。舉家遷至天津租界地。 |
| 1937年（11歲） | ◎ 盧溝橋七七事變發生，抗日戰爭正式爆發。<br>◎ 由小學畢業，進中學念書。 |
| 1940~1943年<br>（14~17歲） | ◎ 就讀北平燕京大學附屬高中。家中添了妹妹繼卿。<br>◎ 太平洋戰爭爆發。 |
| 1943~1947年<br>（17~21歲） | ◎ 就讀北平燕京大學新聞系；大學末期在全國性罷課遊行的學潮運動中度過。 |
| 1947~1948年<br>（21~22歲） | ◎ 歷任「吉林新聞攝影社」、《吉林日報》、《中正日報》記者。 |
| 1948年（22歲） | ◎ 5月，進大陸中央社任記者，採訪國共徐蚌會戰。<br>◎ 國民政府潰散。除夕夜，乘車離開南京，於混亂中到達上海。 |
| 1949年（23歲） | ◎ 6月，於師友指點及命運安排下，抵達台灣，開始人生新頁。<br>◎ 受李朋匪諜案牽連，繫獄九十三天。 |
| 1950年（24歲） | ◎ 12月，任《台灣新生報》高雄分社記者。<br>◎ 工作之餘，苦讀兩千多頁的《英文音樂大辭典》，自修音樂知識，並聆賞貝多芬、莫札特、蕭邦、布拉姆斯等音樂大師的作品。 |
| 1954年（28歲） | ◎ 4月3日，與南京姑娘林瑞芝結婚。 |
| 1957年（31歲） | ◎ 由高雄遷到台北，轉任《香港時報》台北辦事處記者。<br>◎ 長子廷抒出生。<br>◎ 開始以筆名「吳心柳」為《中央日報》寫〈樂府春秋〉專欄，為《聯合報》寫〈樂林廣記〉專欄，介紹西洋古典音樂，並開台灣音樂評論之先河，前後達八年之久。 |
| 1958年（32歲） | ◎ 主持中廣「空中音樂廳」節目，兩年後因赴香港而交由史惟亮接手。<br>◎ 2月1日，與遠東旅行社老闆江良規合股成立台灣第一家音樂經理機構「遠東音樂社」。 |
| 1960年（34歲） | ◎ 任《香港時報》副總編輯。<br>◎ 波士頓交響樂團來台演出時，協調國民大會休會三天，讓出中山堂作為演奏場地。 |
| 1961年（35歲） | ◎ 次子中復出生。 |

| 年　代 | 大事紀 |
|---|---|
| 1962年（36歲） | ◎ 任《徵信新聞》（《中國時報》前身）駐香港特派員。 |
| 1963年（37歲） | ◎ 辭去報社之職，由香港返台，全心經營「遠東音樂社」。 |
| 1964年（38歲） | ◎ 女兒挹芬出生。 |
| 1965年（39歲） | ◎ 9月1日，病重的江良規將「遠東音樂社」的股權與責任全數移交，張繼高正式成<br>　為遠東的董事長。<br>◎ 任職中國廣播公司節目部副主任。 |
| 1968年（42歲） | ◎ 升任中國廣播公司新聞部主任。<br>◎ 開始參與籌備中國電視公司。<br>◎ 聘友人錢翊平至遠東音樂社擔任經理職，舉辦音樂會時常抽調中廣、中視的朋友<br>　幫忙。<br>◎ 以「樂友書房」之名開始出版有關音樂的書籍（前後共十一本）。<br>◎ 6月，赴英國湯姆森電視學院研修三個月，再至倫敦BBC實地參與電視新聞業務。 |
| 1969年（43歲） | ◎ 自英返台，1月16日，任中國電視公司顧問。<br>◎ 4月1日，任中國電視公司新聞部首任經理（仍兼中國廣播公司新聞部主任）。 |
| 1971年（45歲） | ◎ 4月1日，任中廣新聞部顧問。 |
| 1972年（46歲） | ◎ 在權力傾軋下離開中國電視公司。<br>◎ 與妻子感情破裂，離開台北景美的住家，結束夫妻間十八年的相處。<br>◎ 以「吳心柳」之名主持中廣「音樂與音響」節目，每周播出二小時，頗受聽眾喜<br>　愛。 |
| 1973年（47歲） | ◎ 7月1日，《音樂與音響》雜誌創刊，自任發行人與主編，老友錢翊平為社長。內<br>　容主要為國際樂壇動態、唱片評介、演奏家介紹、名曲欣賞及音響系統介紹等。 |
| 1974年（48歲） | ◎ 以《音樂與音響》之名舉辦第一屆台北音響大展，吸引大批人潮參觀，以後援例<br>　每年舉辦。 |
| 1976年（50歲） | ◎ 與友人錢翊平、梁清一合資辦《音響技術》雜誌（後改名《高傳真視聽》），任發<br>　行人，由是與音響界結下深厚緣分。 |
| 1977年（51歲） | ◎ 找到「後半生的依靠」，和翟瑞瀝共築新居，相守人生的另一個十八年。 |
| 1981年（55歲） | ◎ 仍以「吳心柳」為名，開始在《聯合報》副刊撰寫〈未名集〉專欄，直至1994年<br>　發病為止，前後有十三年之久。筆下題材遍及生活、文化、社會現象、藝文等各<br>　領域，在文化新聞界獲得相當好評。 |

| 年　代 | 大事紀 |
|---|---|
| 1982年（56歲） | ◎ 受聘為新聞局顧問，草擬出厚達五十頁的〈公共電視中心組織章程及籌備計畫〉。 |
| 1983年（57歲） | ◎ 6月間，所經營之「遠東音樂社」辦了最後一次音樂活動「維也納兒童合唱團」的演唱，此後不再引進音樂活動。 |
| 1984年（58歲） | ◎ 2月，任《民生報》總主筆。除了自己寫社論，還邀集各行各業專家學者逾兩百人為《民生報》撰評論稿；前後達六年。 |
| 1986年（60歲） | ◎ 9月，一手規劃的《美國新聞與世界報導》中文版在台創刊（由聯合報系出資出人），擔任社長；這份周刊後因業務因素於1990年停刊。 |
| 1990年（64歲） | ◎ 7月，任公共電視台籌備委員會常務委員，以及草擬公視法的三位召集人之一。後因公視建台之事屢遭杯葛，1993年於失望之餘不再參加籌委會的會議。<br>◎ 9月，升任《民生報》副社長。 |
| 1992年（66歲） | ◎ 離鄉四十三載後首度回天津的故鄉探望，與妹妹、妹婿敘親。 |
| 1994年（68歲） | ◎ 自《民生報》退休。<br>◎ 8月間，檢驗出罹患肺癌；因自覺時日不多，以前的不出書、不掛名等原則逐漸鬆動，答應九歌出版社為其結集出書。<br>◎ 12月1日，出任「台北之音」廣播電台董事長。電台於1995年3月1日正式開播。 |
| 1995年（69歲） | ◎ 4月，立下遺囑，交代死後捐贈可用器官，遺體供解剖研究後火化，骨灰投海，不發訃聞、不開弔。<br>◎ 5月，首部文集《必須贏的人》出版，九歌出版社為其舉行盛大新書發表會，藝文界人士為之矚目。<br>◎ 6月21日，病逝於台北孫逸仙癌症中心。另兩本文集《從精緻到完美》、《樂府春秋》於過世兩個月後出版。 |

# 張繼高音樂成就

| 「遠東音樂社」歷年主辦之音樂活動（1956～1983） | |
|---|---|
| 中國音樂家 | |
| 活動名稱 | 演出日期 |
| 戴粹倫、戴珏英小提琴獨奏會 | 1956年11月2日 |
| 斯義桂獨唱會 | 1957年8月23~31日<br>1966年8月10~16日 |
| 馬思宏、董光光小提琴鋼琴二重奏 | 1960年10月5~7日 |
| 馮福珍小提琴獨奏會 | 1961年6月10~13日 |
| 伍伯就、沈愫之獨唱會 | 1965年11月23~29日 |
| 譚天眷獨唱會 | 1966年5月21日 |
| 黃忠良現代舞團 | 1967年5月19~20日 |
| 徐美芬獨唱會 | 1967年12月10日 |
| 陳美滿鋼琴獨奏會 | 1965年12月10日<br>1967年12月17日 |
| 席慕德獨唱會 | 1969年4月19日 |
| 王斯本獨唱會 | 1969年7月29日 |
| 姜成濤獨唱會 | 1969年9月16日 |
| 楊小佩鋼琴獨奏會 | 1969年11月5日 |
| 楊羅娜獨唱會 | 1970年6月13日 |
| 辛永秀獨唱會 | 1972年5月13日 |
| 南雅人作品舞展 | 1972年7月15~16日 |
| 周唐可鋼琴獨奏會 | 1973年10月16日<br>1979年1月21日 |
| 陳喜齡鋼琴獨奏會 | 1976年11月21日 |
| 吳文修獨唱會 | 1977年9月3~10日 |

| 活動名稱 | 演出日期 |
|---|---|
| 馮德明琵琶獨奏會 | 1977年10月6日 |
| 梁在平古箏獨奏會 | 1978年9月18日 |
| 姚明麗古典芭蕾舞團 | 1979年1月13~14日 |
| 梁在平、梁銘越古箏古琴演奏會 | 1980年6月20日 |

## 聲 樂 家

| 演出者 | 演出日期 |
|---|---|
| 史蒂蓓 Eleanor Steber（美） | 1957年3月23日 |
| 女中音 瑪麗亞・安德遜 Marian Anderson（美） | 1957年10月1日 |
| 男高音 因芬天諾 Luigi Infantino（義） | 1957年11月28~30日<br>1964年10月3日 |
| 男中音 瓦菲爾德 William Warfield（美） | 1958年2月20~22日 |
| 女中音 蒂崩 Blanche Thebom（美） | 1959年6月23~24日 |
| 藤原義江 Yoshie Fujiwara, 砂原美智子 Michiko Sunahara（日） | 1959年10月4~11日 |
| 男高音 維爾華 Harold Weaver（美） | 1963年7月8日 |
| 女高音 瓊・達格薇 Joan Dargaval（英） | 1964年3月31日 |
| 女高音 柴麗 Maria Luisa Zeri（義）<br>男中音 巴德禮 Africo Baldelli（義） | 1965年11月23~29日 |
| 女高音 瑪格麗特・夏克 Margarita Schack（德） | 1967年5月10日 |
| 女高音 松本美和子 Miwako Matsumoto（日） | 1968年12月21日 |
| 男中音 田島好一 Tajima Koichi（日） | 1972年5月13日 |
| 男中音 馮・吉赫勒 Von Sicherer（德） | 1973年12月5~6日 |
| 女高音 伊迪・瑪蒂絲 Edith Mathis（德） | 1974年10月29日 |
| 伊麗娜・朗娜 | 1978年7月18日 |
| 女中音 瓊・葛麗格 | 1979年9月3日 |

| 鋼 琴 家 | |
|---|---|
| 演出者 | 演出日期 |
| 柯恩 Harold Cone（美） | 1958年2月21日 |
| 李雷曼 Charles M.Lilamond（法） | 1958年11月6日<br>1959年11月26日 |
| 史凱勒 Philippa Schuyler（美） | 1958年12月28日 |
| 芙萊絲勒 Eileen Flissler（美） | 1959年3月28日~30日 |
| 史密斯 Dorothy S. Smith（美） | 1959年5月14日 |
| 郝齊克 Walter Hautzig（美） | 1959年6月17日<br>1963年7月3日 |
| 藤田梓 Azusa Fujita（日） | 1960年3月17日~22日 |
| 賽金 Rudolf Serkin（美） | 1960年11月4日 |
| 脫蘭琪 Ana Maria Trenchi（阿根廷） | 1964年2月29日 |
| 蘭絲薇 Nancy Weir（澳） | 1964年3月31日 |
| 卡漢 Jose Kahan（墨西哥） | 1964年12月10日<br>1966年12月11日 |
| 沈茵安 Ann Schein（美） | 1966年4月3日<br>1968年11月27日 |
| 泰勒 Kendall Taylor（英） | 1966年5月7日<br>1975年11月1日~2日<br>1978年10月15日 |
| 賀蘭德 Lorin Hollander（美） | 1966年9月17日~19日 |
| 史蘭琴絲卡 Ruth Slenczynska（美） | 1966年10月16日 |
| 魯德維 Joachim Ludwig（德） | 1968年4月20日 |
| 卡若理 Julian Von Karolgi（德） | 1969年2月28日 |
| 克勞斯 Detlef Kraus（德） | 1970年11月22日<br>1976年3月20日~21日<br>1972年3月14日<br>1974年3月27日 |

| 演出者 | 演出日期 |
| --- | --- |
| 海爾威 Kraus Hellwig（德） | 1973年8月18~19日 |
| 蘇珊史塔 Susan Starr（美） | 1973年10月5~6日<br>1975年10月6日<br>1977年9月24日 |
| 維琪海蒂 Nicole Wickihalder（瑞士） | 1975年6月1日<br>1980年12月5日 |
| 吳爾芙 Marguerite Wolff（英） | 1978年1月15日 |

## 雙 鋼 琴

| 演出者 | 演出日期 |
| --- | --- |
| 麗汀 Janine Reding / 畢蒂 Henry Piette | 1958年5月28日 |
| 漢堡雙鋼琴<br>The Hamburg Piano Duo Ingeborg and Reimer Kuchler（德） | 1967年4月16日 |

## 小 提 琴 家

| 演出者 | 演出日期 |
| --- | --- |
| 傅尼爾 Jean Fournier（法） | 1958年2月23日 |
| 威爾克 Maurice Wilk（美） | 1958年7月10日 |
| 波鳳 Brigitte H.de Beaufond（法） | 1959年2月26日<br>1960年2月26日<br>1968年4月14日 |
| 奧立夫斯基 Julian Olevsky（美） | 1959年11月7日 |
| 瑞琪 Ruggiero Ricci（美） | 1960年5月18日<br>1960年10月9日 |
| 卡楠 Blaise Calame（瑞士） | 1962年1月24日 |
| 馬卡諾維斯基 Paul Makanowitzsky（美） | 1967年5月3日 |
| 吉格蒙迪 Denes Zsigmondy（德） | 1968年9月24日 |

| 大 提 琴 家 | |
|---|---|
| 演出者 | 演出日期 |
| 帕蒂高爾斯基 Gregor Piatigorsky（美） | 1956年10月3日 |
| 甘乃迪 John Kennedy（英） | 1964年3月31日 |
| 奧立夫斯基 Paul Olefsky（美） | 1967年1月24日 |
| 史塔克 Janos Starker（美） | 1967年11月17日 |
| 羅慕斯 Rafael Ramos（西） | 1972年4月2日 |

| 室 內 樂 團 | |
|---|---|
| 演出團體 | 演出日期 |
| 朱麗亞四重奏 Julliard String Quartet（美） | 1966年6月23~24日 |
| 木管五重奏 WDR Woodwind（Blaseer）Quintet（西德） | 1967年2月15日 |
| 古今室內樂團 Pro Musica Antiqua et Moderna（西德） | 1967年2月21日 |
| 藝術四重奏 The Fine Arts Quartet（美） | 1967年5月9日 |
| 維也納愛樂四重奏 Vienna Philharmonic String Quartet（奧） | 1968年3月2日 |
| 古典室內樂團 Consortium Classicum（西德） | 1969年11月27日 |
| 柯隆三三重奏 The Rostal-Palm-Schroter Trio（德） | 1969年10月24日 |
| 繆勒、丹瑪克二重奏 Duo Muller-Dennemarck | 1970年3月28日 |
| 柏林愛樂交響樂團八重奏 Berlin Phiharmonic Octet（德） | 1973年3月4日 |
| 現代室內樂團 Contemporary Chamber Ensemble（美） | 1976年3月6~8日 |
| 班貝格木管五重奏 Bamberg Woodwind Quintet（德） | 1976年3月2日 |
| 藤川真弓、馬克森、羅爾三重奏 The Fujikawa-Marson-Roll Trio | 1977年6月6~7日 |
| 北伊利諾大學東方樂團（美） | 1978年12月22日 |
| 伍登貝松室內樂團（西德） | 1979年6月22~24日 |
| 維也納三重奏（奧） | 1981年1月8日 |

| 其 他 獨 奏 家 | |
|---|---|
| 演出者 | 演出日期 |
| 豎琴家 維多 Edward Vito, harpist / 長笛手 羅拉 Arthur Lora, Flutist | 1957年12月7日 |
| 豎琴 黃頌恩 / 長笛 愛笛詩 | 1978年9月8日 |
| 交 響 樂 團 | |
| 演出團體 | 演出日期 |
| 紐約小型交響樂團 New York Little Orchestra | 1959年3月28~30日 |
| 波士頓交響樂團 Boston Symphony Orchestra | 1960年4月29~30日 |
| 辛辛納堤交響樂團 Cincinnati Symphony Orchestra | 1966年9月17~19日 |
| 合 唱 團 | |
| 演出團體 | 演出日期 |
| 維也納合唱團 Vienna Academy Chorus | 1960年4月12~16日<br>1964年7月8~12日<br>1967年11月13~14日 |
| 維也納兒童合唱團 Vienna Choir Boys | 1961年12月3~6日<br>1964年3月12~14日<br>1967年3月16~18日<br>1969年3月25~28日<br>1972年3月18~21日<br>1972年6月10~11日<br>1973年12月14~19日<br>1975年3月19~24日<br>1978年3月17~21日<br>1980年11月26~30日<br>1983年6月11~19日 |
| 康乃爾大學合唱團 Cornell University Glee Club | 1966年3月21~22日 |
| 葛瑞史密斯合唱團 The Gregg Smith Singers | 1976年9月24~25日 |
| 巴黎木十字架兒童合唱團 Les Petits Chanteurs a La Croix de Bois | 1977年3月6~9日 |

| 舞 蹈 團 體 | |
|---|---|
| 演出團體 | 演出日期 |
| 舊金山芭蕾舞團 San Francisco Ballet | 1957年1月12~13日 |
| 茱碧麗現代舞團 Dance Jubilee（美） | 1960年2月9~10日 |
| 艾琳舞蹈團 Alvin Ailey Dance Group（美） | 1962年4月10日 |
| 李蒙現代舞團 Jose Limon Dance Company（美） | 1963年11月5~7日 |
| 德國古典芭蕾舞團 The German Ballet | 1967年11月8~10日 |
| 澳洲古典芭蕾舞團 The Australian Ballet | 1968年3月18~26日 |
| 紐約藝院芭蕾舞團 The Art Theatre Ballet（美） | 1969年4月24~28日<br>1973年3月23~31日<br>1976年2月12日~3月2日 |
| 澳洲現代芭蕾舞團 Australian Dance Theatre | 1971年8月17~19日 |
| 艾麗斯‧瑞斯現代舞團 Alice Reyes Modern Dance Co.（菲） | 1974年7月27~28日 |
| 瑪莎‧葛蘭姆現代舞團 Martha Graham Dance Co.（美） | 1974年8月30日~9月4日 |
| 亞歷山大‧洛埃倫敦芭蕾舞團 Alexander Roy London Ballet（英） | 1974年12月7~9日<br>1975年11月25~27日<br>1977年11月26~29日<br>1979年12月1~6日<br>1981年12月4~12日 |
| 艾文‧尼克萊斯現代舞團 Alwin Nikolais Dance Theatre（美） | 1976年5月15~23日 |
| 魯西洛西班牙舞蹈團 Luisillo Spanish Dance Theatre | 1976年8月27~29日 |
| 國立藝專舞蹈科 National Taiwan Academy of Art | 1976年11月4~5日 |
| 法國古典芭蕾舞團 Jeune Ballet De France cote Dazur | 1977年4月3~7日 |
| 艾文‧艾利現代舞團 Alvin Ailey American Dance Theatre（美） | 1977年7月1~2日 |
| 吉 他 演 奏 家 | |
| 活動名稱 | 演出日期 |
| 艾瑪吉他獨奏會 Miss Alma（阿根廷） | 1962年11月10日 |

| 活動名稱 | 演出日期 |
| --- | --- |
| 吉利亞 Oscar Ghiglia 古典吉他演奏會（義） | 1974年11月2~4日 |
| 拜德 Charlie Byrd 吉他演奏會 （美） | 1975年9月3~7日 |
| 李世登吉他演奏會（中） | 1975年12月12~14日 |
| 貝倫德 Siegfried Behrend 吉他演奏會（德） | 1976年10月24~27日<br>1979年3月10~12日 |

## 歌 劇 / 電 影

| 活動名稱 | 演出日期 |
| --- | --- |
| 德國歌劇電影節 German Opera Film Festival<br>（演出歌劇電影六部：魔笛、沙皇與木匠、費加洛的婚禮、伍采克、紐倫堡的名歌手、魔彈射手，歷時三周，於十四縣市演出七十三場，觀眾十萬零九千五百人，另在十所大專院校演出四十場） | 1974年3月9~30日 |

## 管 絃 樂

| 演出團體 | 演出日期 |
| --- | --- |
| 狄伽爵士樂隊 Jack Teagarden and his Sextet（美） | 1959年1月2~4日 |
| 金門四重唱 Golden Gate Quartet（美） | 1959年3月6日 |
| 安琪家庭音樂團 Engel Family（奧） | 1963年12月29日 |
| 西德巴赫獨奏家管絃樂團 Deutsche Bach Solisten | 1970年1月23日 |
| 柏林亞瑪蒂絃樂團 Amati Ensemble Berlin | 1970年5月26日 |
| 德國明星爵士樂團 The German All Stars | 1971年3月3~4日 |
| 西德電視管絃樂團 Sudwestfunk-Tanz Orchester | 1972年1月23日 |
| 南美拉丁樂團<br>Luis Alberto Del Parana and Los Paraguayos（巴拉圭） | 1974年1月12~16日 |
| 新加坡英華中學銅管樂隊 Anglo- Chinese School | 1974年12月18日 |
| 瑞士羅蒙德管絃樂團 Solistes De Geneve | 1975年7月6日 |
| 美國漢尼拔爵士樂團 | 1979年1月25日 |

| 演出團體 | 演出日期 |
|---|---|
| 瑞士盧桑音樂節絃樂團 | 1979年4月29日 |
| 美爾芭李斯頓女子爵士樂團 | 1980年10月18~21日 |
| **其 他** | |
| 喜馬拉雅山、撒哈拉沙漠彩色幻燈欣賞會<br>Sahara and Himalayas in Leica Vision Show（德） | 1973年4月21~23日 |

創作的軌跡

# 張繼高文字作品輯

| 《樂府春秋》收錄文章 | | |
|---|---|---|
| 篇　名 | 發表媒體 | 刊載日期 |
| 〈憶琴台〉 | 《音樂與音響》93期 | 1981年3月 |
| 〈貝姆逝矣〉 | 《音樂與音響》100期 | 1981年10月 |
| 〈以音樂申張人權的大提琴家卡薩斯〉 | 《文星雜誌》<br>《音樂與音響》6期轉載 | 1959年1月<br>1973年12月 |
| 〈巴洛克的霞輝〉 | 《音樂與音響》142期 | 1985年4月 |
| 〈名長笛家路易‧摩伊士〉 | 《音樂與音響》5期 | 1973年11月 |
| 〈逛音響店的樂趣〉 | 《音樂與音響》17期 | 1974年11月 |
| 〈馬友友旋風〉 | 《音樂與音響》48期 | 1977年6月 |
| 〈馬尼拉記斯拉瓦及其他〉 | 《音樂與音響》119期 | 1983年5月 |
| 〈在東京，聽卡拉揚〉 | 《音樂與音響》78期 | 1979年12月 |
| 〈喜新聲〉 | 《聯合報》副刊 | 1985年6月7日 |
| 〈歡迎泰瑞莎‧柏岡札〉 | 不詳 | |
| 〈蕭邦愛喬治桑嗎？〉 | 《音樂與音響》15期 | 1974年9月 |
| 〈樂苑情深李斯特〉 | 《聯合報》 | 1957年3月6日 |
| 〈悼托斯卡尼尼〉 | 《中央日報》副刊 | 1957年1月26日 |
| 〈歐洲的指揮〉 | 《聯合報》 | 1956年3月21~23日 |
| 〈波蘭的音樂家〉 | 《中央日報》副刊 | 1956年7月10日 |
| 〈音樂與欣賞〉 | 《中央日報》副刊 | 1955年10月25日 |
| 〈月光曲之謎〉 | 《中央日報》副刊 | 1955年9月24日 |
| 〈音樂界的三B〉 | 《中央日報》副刊 | 1955年10月6日 |
| 〈貝多芬情史〉 | 《中央日報》副刊 | 1955年12月3日 |
| 〈正當的娛樂觀念〉 | 《音樂與音響》13期 | 1974年7月 |

| 篇　名 | 發表媒體 | 刊載日期 |
|---|---|---|
| 〈覆戴洪軒〉 | 《音樂與音響》14期 | 1974年8月 |
| 〈人能宏樂〉 | 《音樂與音響》29期 | 1975年11月 |
| 〈音響是奢侈品嗎？〉 | 《音樂與音響》34期 | 1976年4月 |
| 〈論中正紀念堂的音樂廳設計〉 | 《音樂與音響》39期 | 1976年9月 |
| 〈音樂的文化侵略〉 | 《音樂與音響》40期 | 1976年10月 |
| 〈關心中正紀念堂〉 | 《音樂與音響》41期 | 1976年11月 |
| 〈「中國的」怎樣才會有？〉 | 《音樂與音響》48期 | 1977年6月 |
| 〈傳統：資產與負債〉 | 《音樂與音響》50期 | 1977年8月 |
| 〈民族風格的開展〉 | 《音樂與音響》51期 | 1977年9月 |
| 〈流行音樂需要提升〉 | 《音樂與音響》52期 | 1977年10月 |
| 〈新民歌〉 | 《音樂與音響》55期 | 1978年1月 |
| 〈國樂宜乎合奏？〉 | 《音樂與音響》57期 | 1978年3月 |
| 〈莫沈湎於名實之辨〉 | 《音樂與音響》59期 | 1978年5月 |
| 〈文化中心不應只是一棟房子〉 | 《音樂與音響》61期 | 1978年7月 |
| 〈音樂廳是做什麼的？〉 | 《音樂與音響》64期 | 1978年10月 |
| 〈國語歌曲在大陸流行的意義〉 | 《音樂與音響》79期 | 1980年1月 |
| 〈邁向高素質的社會〉 | 《音樂與音響》87期 | 1980年9月 |
| 〈精緻文化的一個抽樣〉 | 《音樂與音響》87期 | 1980年9月 |
| 〈我們居然沒有音樂院〉 | 《音樂與音響》93期 | 1981年3月 |
| 〈樂園與墳場〉 | 《音樂與音響》93期 | 1981年3月 |
| 〈北大——現代中國音樂的火種〉 | 《音樂與音響》94期 | 1981年4月 |
| 〈覆林衡哲〉 | 《音樂與音響》109期 | 1982年7月 |
| 〈憶遠東、念新象〉 | 《音樂與音響》117期 | 1983年3月 |

| 篇　名 | 發表媒體 | 刊載日期 |
|---|---|---|
| 〈尋求一點肯定〉 | 《聯合報》副刊 | 1983年3月25日 |
| 〈精緻的年代〉 | 《音樂與音響》124期 | 1983年10月 |
| 〈江先生對社會音樂發展的貢獻〉 | 《音樂與音響》120期 | 1983年6月 |
| 〈寄雲門〉 | 《音樂與音響》124期 | 1983年10月 |
| 〈衷心勸勉「新象」〉 | 《音樂與音響》131期 | 1984年5月 |
| 〈自覺有一種義務〉 | 《音樂與音響》135期 | 1984年9月 |
| 〈聽眾從哪裡來？〉 | 《音樂與音響》132期 | 1984年6月 |
| 〈音樂廳的功用〉 | 《聯合報》副刊 | 1985年11月8日 |

## 《必須贏的人》收錄文章

| 篇　名 | 發表媒體 | 刊載日期 |
|---|---|---|
| 〈自訂「四知」〉 | 《聯合報》副刊 | 1994年3月31日 |
| 〈酒士〉 | 《聯合報》副刊 | 1984年1月20日 |
| 〈見識〉 | 《聯合報》副刊 | 1984年8月10日 |
| 〈人情〉 | 《聯合報》副刊 | 1984年12月14日 |
| 〈排場〉 | 不詳 | |
| 〈擔當〉 | 《聯合報》副刊 | 1985年1月18日 |
| 〈無懼〉 | 《聯合報》副刊 | 1985年2月1日 |
| 〈如昨〉 | 《聯合報》副刊 | 1985年3月22日 |
| 〈薪水〉 | 《聯合報》副刊 | 1984年8月24日 |
| 〈必須贏的人〉 | 《聯合報》副刊 | 1985年3月15日 |
| 〈五十之牛〉 | 《聯合報》副刊<br>《聯合月刊》轉載 | 1983年5月<br>1985年 |
| 〈貧窮的心態〉 | 《聯合報》副刊 | 1984年4月6日 |

創作的軌跡

| 篇　名 | 發表媒體 | 刊載日期 |
|---|---|---|
| 〈富人的社會意識〉 | 《聯合報》副刊 | 1984年3月16日 |
| 〈新奴隸〉 | 《聯合報》副刊 | 1993年12月23日 |
| 〈不快樂的老人〉 | 《聯合報》副刊 | 1994年1月27日 |
| 〈上海的除夕〉 | 《聯合報》副刊 | 1993年2月18日 |
| 〈總有一些人〉 | 《聯合報》副刊 | 1994年3月3日 |
| 〈數不盡的恐懼〉 | 《聯合報》副刊 | 1984年4月20日 |
| 〈「負傷營運」的故事〉 | 《聯合報》副刊 | 1984年5月18日 |
| 〈要以紀律約束天才〉 | 《聯合報》副刊 | 1984年3月30日 |
| 〈常存感激之心〉 | 《聯合報》副刊 | 1984年5月11日 |
| 〈「考季」的聯想〉 | 《聯合報》副刊 | 1984年6月8日 |
| 〈醫生們〉 | 《聯合報》副刊 | 1984年7月6日 |
| 〈從士到知識分子〉 | 《聯合報》副刊 | 1984年8月3日 |
| 〈消費者要先升級〉 | 《聯合報》副刊 | 1984年12月21日 |
| 〈道德比法律更重要〉 | 《聯合報》副刊 | 1984年12月7日 |
| 〈縱容的時代〉 | 《聯合報》副刊 | 1985年1月4日 |
| 〈青囊壽世沈力揚〉 | 《聯合報》副刊 | 1985年3月1日 |
| 〈請大空不要單飛〉 | 《鳥不單飛》書序 | |
| 〈足堪憂慮的日本人〉 | 《音樂與音響》104期 | 1982年2月 |
| 〈開腦礦〉 | 《聯合報》副刊 | 1984年8月31日 |
| 〈九種人不太讀書〉 | 《聯合報》副刊 | 1994年3月24日 |
| 〈靜為躁君〉 | 《聯合報》副刊 | 1994年7月2日 |
| 〈地下信仰〉 | 《聯合報》副刊 | 1984年1月6日 |

| 篇 名 | 發表媒體 | 刊載日期 |
|---|---|---|
| 〈意象圖騰〉 | 《聯合報》副刊 | 1984年1月13日 |
| 〈經久耐用〉 | 《聯合報》副刊 | 1989年8月12日 |
| 〈精緻的消失〉 | 《聯合報》副刊 | 1993年12月16日 |
| 〈多給高雄點顏色〉 | 《聯合報》副刊 | 1994年1月6日 |
| 〈「雅痞」時代來了〉 | 《聯合報》副刊 | 1984年7月27日 |
| 〈歐洲的衰落？〉 | 《聯合報》副刊 | 1984年4月27日 |
| 〈「白頭浪」的衝擊〉 | 《聯合報》副刊 | 1984年5月4日 |
| 〈忽視著作權乃眾亂之源〉 | 《聯合報》副刊 | 1984年11月2日 |
| 〈「閱聽人」得先升級〉 | 《聯合報》副刊 | 1984年11月16日 |
| 〈文建會任重道遠〉 | 《音樂與音響》102期 | 1981年12月 |
| 〈文化部應是文化工作的聯勤總部〉 | 《聯合報》副刊 | 1993年12月30日 |
| 〈立法院──神的審判〉 | 《聯合報》副刊 | 1994年1月20日 |
| 〈是是非非〉 | 《聯合報》副刊 | 1994年2月24日 |
| 〈貪之「汙」在哪裡〉 | 《聯合報》副刊 | 1994年3月17日 |
| 〈福利就是加稅〉 | 《聯合報》副刊 | 1994年6月9日 |
| 〈請學者別再背書〉 | 《聯合報》副刊 | 1994年7月7日 |
| 〈財經人物的危言〉 | 《聯合報》副刊 | 1994年7月28日 |
| 〈開明與保守〉 | 《聯合報》副刊 | 1994年8月4日 |
| 〈人的類化〉 | 《聯合報》副刊 | 1985年2月9日 |
| 〈治安，要治才安〉 | 《聯合報》副刊 | 1984年6月29日 |
| 〈「愛國」新解〉 | 《聯合報》副刊 | 1984年6月1日 |
| 〈且看「雷根世紀」〉 | 《聯合報》副刊 | 1984年11月9日 |

| 篇 名 | 發表媒體 | 刊載日期 |
|---|---|---|
| 〈老畫雷根〉 | 《聯合報》副刊 | 1985年1月25日 |
| 〈冷眼香港〉 | 《聯合報》副刊 | 1985年2月15日 |
| 〈馬友友‧林昭亮‧陳必先〉 | 《中華日報》副刊 | 1984年10月8日 |
| 〈倩麗蕭邦〉 | 《聯合報》副刊 | 1984年11月30日 |
| 〈聽中國歌的困惑〉 | 《音樂與音響》107期 | 1982年5月 |
| 〈音樂音響‧生命生活〉 | 《聯合報》副刊 | 1992年12月11日 |
| 〈那天歌有昔日情〉 | 《聯合報》副刊 | 1994年7月15日 |
| 〈愛樂罪言〉 | 《聯合報》副刊 | 1984年3月23日 |
| 〈談談紐約愛樂〉 | 不詳 | |
| 〈劉塞雲的獨白〉 | 《聯合報》副刊 | 1985年4月12日 |
| 〈中國作曲家的角色認同問題〉 | 不詳 | |
| 〈不懈的人專注的心〉 | 《聯合報》副刊 | 1979年4月10日 |
| 〈司徒，我們愛你〉 | 《音樂與音響》106期 | 1982年4月 |
| 〈知識分子應該像鳥〉 | 《音樂與音響》108期 | 1982年6月 |
| 〈將軍已死圓圓老〉 | 《音樂與音響》106期 | 1982年4月 |
| 〈電視怎麼辦〉 | 《聯合報》副刊 | 1993年12月9日 |
| 〈性、暴力、粗話──電視〉 | 《聯合報》副刊 | 1994年6月4日 |
| 〈台灣電視有哪些問題？〉 | 《中國時報》人間副刊 | 1994年6月24~26日 |
| 〈關於電視新聞播報〉 | 《新聞鏡》192期 | 1992年7月13~19日 |
| 〈公共電視是一種精神〉 | 《聯合報》副刊 | 1984年3月2日 |
| 〈警廣三十年話廣播〉 | 《聯合報》副刊 | 1994年2月24日 |
| 〈DBS與文化侵略〉 | 《聯合報》副刊 | 1984年3月9日 |
| 〈一位「為者」之逝〉 | 《聯合報》副刊 | 1984年5月25日 |

| 篇 名 | 發表媒體 | 刊載日期 |
|---|---|---|
| 〈不景氣，怎麼做廣告〉 | 《音樂與音響》102期 | 1981年12月 |
| 〈雨，下在金字塔上〉 | 《我們的》雜誌 | 1985年4月 |
| **《從精緻到完美》收錄文章** | | |
| 篇 名 | 發表媒體 | 刊載日期 |
| 〈軟體危機〉 | 《聯合報》副刊 | 1981年1月22日 |
| 〈精煉的語言〉 | 《聯合報》副刊 | 1982年1月15日 |
| 〈永恆的老師〉 | 《聯合報》副刊 | 1983年9月30日 |
| 〈精緻難〉 | 《聯合報》副刊 | 1982年6月7日 |
| 〈學習、選擇與放棄〉 | 《音樂與音響》76期 | 1979年10月 |
| 〈誰要讀書〉 | 《聯合報》副刊 | 1983年5月27日 |
| 〈被丟棄的恐懼〉 | 《聯合報》副刊 | 1983年12月23日 |
| 〈愛美也是一種美德〉 | 《聯合報》副刊 | 1982年5月21日 |
| 〈文化落後，財經不會領先〉 | 《聯合報》副刊 | 1985年5月10日 |
| 〈史盲〉 | 《聯合報》副刊 | 1985年5月17日 |
| 〈畢業生〉 | 《聯合報》副刊 | 1985年6月21日 |
| 〈心在斷層〉 | 《聯合報》副刊 | 1985年7月19日 |
| 〈新勤儉〉 | 《聯合報》副刊 | 1985年8月16日 |
| 〈尊敬與尊重〉 | 《聯合報》副刊 | 1985年8月23日 |
| 〈學者的襟懷〉 | 《聯合報》副刊 | 1982年12月11日 |
| 〈不安定感〉 | 《聯合報》副刊 | 1985年11月1日 |
| 〈論「文化流變」〉 | 《聯合報》副刊 | 1985年12月27日 |
| 〈通達〉 | 《聯合報》副刊 | 1985年12月6日 |
| 〈一個誰都需要尊嚴的時代〉 | 《聯合報》副刊 | 1986年2月28日 |

| 篇　名 | 發表媒體 | 刊載日期 |
|---|---|---|
| 〈整潔就是紀律〉 | 《聯合報》副刊 | 1982年11月27日 |
| 〈成熟市場〉 | 《聯合報》副刊 | 1982年11月20日 |
| 〈人性的重建〉 | 《聯合報》副刊 | 1983年12月30日 |
| 〈非豐田不可嗎？〉 | 《聯合報》副刊 | 1984年7月13日 |
| 〈噪音在哪裡？〉 | 《聯合報》副刊 | 1984年12月28日 |
| 〈貪〉 | 《聯合報》副刊 | 1985年3月8日 |
| 〈自欺〉 | 《聯合報》副刊 | 1985年4月19日 |
| 〈環保意識的文化性格〉 | 《聯合報》副刊 | 1988年5月10日 |
| 〈渾忙〉 | 《聯合報》副刊 | 1985年4月26日 |
| 〈老闆的四種典型〉 | 《聯合報》副刊 | 1983年3月4日 |
| 〈名毀〉 | 《聯合報》副刊 | 1985年6月28日 |
| 〈暴走族〉 | 《聯合報》副刊 | 1985年7月5日 |
| 〈低級的驕傲〉 | 《聯合報》副刊 | 1985年8月9日 |
| 〈電腦前的哪吒〉 | 《聯合報》副刊 | 1985年8月30日 |
| 〈夜航隨想〉 | 《聯合報》副刊 | 1985年10月11日 |
| 〈「新貧」階級〉 | 《聯合報》副刊 | 1985年10月25日 |
| 〈誇張的年代〉 | 《聯合報》副刊 | 1985年11月22日 |
| 〈花錢更難〉 | 《聯合報》副刊 | 1985年11月29日 |
| 〈今酒誥〉 | 《聯合報》副刊 | 1986年1月10日 |
| 〈買智慧〉 | 《聯合報》副刊 | 1986年3月14日 |
| 〈緩衝組織〉 | 《聯合報》副刊 | 1986年3月21日 |
| 〈看格達費焚書〉 | 《聯合報》副刊 | 1986年4月4日 |
| 〈愛江山也愛美人〉 | 《聯合報》副刊 | 1986年4月30日 |

創作的軌跡

| 篇　名 | 發表媒體 | 刊載日期 |
|---|---|---|
| 〈報復〉 | 《聯合報》副刊 | 1986年5月2日 |
| 〈提升智慧的知識〉 | 《中央日報》副刊 | 1986年8月13日 |
| 〈怎能忽略著作權〉 | 《聯合報》副刊 | 1981年12月18日 |
| 〈不重視著作權，新文化就不能生根〉 | 《聯合報》副刊 | 1986年5月19日 |
| 〈漫畫非小道〉 | 不詳 | |
| 〈新新聞系〉 | 《聯合報》副刊 | 1986年1月3日 |
| 〈性‧暴力‧電視〉 | 《聯合報》副刊 | 1981年12月4日 |
| 〈暴戾來自暴力〉 | 《聯合報》副刊 | 1981年12月11日 |
| 〈不信聽眾喚不回〉 | 《聯合報》副刊 | 1982年1月1日 |
| 〈電視與電影〉 | 《聯合報》副刊 | 1982年1月23日 |
| 〈美國總統談電視〉 | 《聯合報》副刊 | 1982年2月6日 |
| 〈談衛星‧憶往事〉 | 《聯合報》副刊 | 1982年2月13日 |
| 〈英國政府即將清掃電視〉 | 《聯合報》副刊 | 1985年12月20日 |
| 〈文化扭曲與傳播媒體〉 | 《聯合報》副刊 | 1986年1月17日 |
| 〈誰知道誰在看電視〉 | 《聯合報》副刊 | 1986年5月9日 |
| 〈誰來使用「亞洲一號」衛星〉 | 《聯合報》副刊 | 1990年4月9日 |
| 〈衛星電視與著作權〉 | 《聯合報》副刊 | 1994年3月10日 |
| 〈辦新電視無利可圖〉 | 《聯合報》副刊 | 1994年4月7日 |
| 〈對「文化侵略」之無奈〉 | 《聯合報》副刊 | 1994年6月16日 |
| 〈大人物的朋友〉 | 《聯合報》副刊 | 1982年7月16日 |
| 〈「作主的人」的修養〉 | 《聯合報》副刊 | 1982年12月10日 |
| 〈根生在哪裡？〉 | 《聯合報》副刊 | 1983年5月5日 |

創作的軌跡

| 篇 名 | 發表媒體 | 刊載日期 |
|---|---|---|
| 〈急進現代主義〉 | 《聯合報》副刊 | 1983年7月22日 |
| 〈政府有為，當雪此恥〉 | 《聯合報》副刊 | 1982年11月19日 |
| 〈想起尹仲容先生〉 | 《音樂與音響》26期 | 1983年12月 |
| 〈寄青瓦台〉 | 《聯合報》副刊 | 1983年12月16日 |
| 〈誰做的決定？〉 | 《聯合報》副刊 | 1983年6月24日 |
| 〈稅與文化〉 | 《聯合報》副刊 | 1985年5月24日 |
| 〈方法〉 | 《聯合報》副刊 | 1985年5月31日 |
| 〈良知〉 | 《聯合報》副刊 | 1985年7月12日 |
| 〈四十而大惑〉 | 《聯合報》副刊 | 1982年12月3日 |
| 〈知止〉 | 《聯合報》副刊 | 1983年6月7日 |
| 〈從「雅痞」到「雅廢」〉 | 《聯合報》副刊 | 1986年1月24日 |
| 〈「落實」的溝通〉 | 《聯合報》副刊 | 1985年7月26日 |
| 〈溝通是一種科技，也要投資〉 | 《聯合報》副刊 | 1986年3月7日 |
| 〈無大臣之風〉 | 《聯合報》副刊 | 1985年8月2日 |
| 〈語文暴力〉 | 《聯合報》副刊 | 1985年11月15日 |
| 〈接受那被選擇的〉 | 《聯合報》副刊 | 1983年12月2日 |
| 〈不明顯而非立即的危險〉 | 《聯合報》副刊 | 1985年12月13日 |
| 〈機密〉 | 《聯合報》副刊 | 1986年4月11日 |
| 〈政府發言人〉 | 《聯合報》副刊 | 1982年6月4日 |
| 〈掃除「喜事為非」觀念〉 | 《聯合報》副刊 | 1982年5月29日 |
| 〈談知名度〉 | 《聯合報》副刊 | 1983年10月28日 |
| 〈白宮幕僚偷東西〉 | 《聯合報》副刊 | 1994年6月26日 |

※ 另有《精緻的年代》一書（九歌出版），則為以上三本著作的文章選錄，不另贅。

國家圖書館出版品預行編目資料

張繼高：無心插柳柳成蔭 / 黃秀慧撰文. --
初版.-- 宜蘭五結鄉：傳藝中心出版；
台北市：時報文化發行, 2003[民92]
面； 公分. --（台灣音樂館.資深音樂家叢書 ；30）

ISBN 957-01-5286-9（平裝）

1.張繼高 — 傳記
2.音樂家 — 台灣 — 傳記

910.9886                                    92018913

台灣音樂館 資深音樂家叢書

# 張繼高──無心插柳柳成蔭

指導：行政院文化建設委員會
著作權人：國立傳統藝術中心
發行人：柯基良
　　　地址：宜蘭縣五結鄉五濱路二段201號
　　　電話：（03）960-5230 ‧（02）2341-1200
　　　網址：www.ncfta.gov.tw
　　　傳眞：（02）2341-5811
顧問：申學庸、金慶雲、馬水龍、莊展信
計畫主持人：林馨琴
主編：趙琴
撰文：黃秀慧
執行編輯：心岱、郭燕鳳、巫如琪、何淑芳
美術設計：小雨工作室
美術編輯：葉鈺貞、潘淑眞
出版：時報文化出版企業股份有限公司
　　　臺北市108和平西路三段240號4F
　　　發行專線：（02）2306-6842
　　　讀者免費服務專線：0800-231-705
　　　郵撥：0103854~0時報出版公司
　　　信箱：臺北郵政七九～九九信箱
　　　時報悅讀網：http://www.readingtimes.com.tw
　　　電子郵件信箱：ctliving@readingtimes.com.tw
製版：瑞豐實業股份有限公司
印刷：詠豐彩色印刷股份有限公司
初版一刷：二○○三年十二月二十日
定價：600元

行政院新聞局局版北市業字第八○號
版權所有　翻印必究　（缺頁或破損的書，請寄回更換）
ISBN：957-01-5286-9　Printed in Taiwan
政府出版品統一編號：1009202713

◎本書圖片來源由錢翊平、鄧世明（伍牧）提供。